L'ÂGE DU ROMANTISME

CÉLESTIN NANTEUIL

Graveur et Peintre

(1ʳᵉ livraison)

Par Ph. BURTY

ED. MONNIER & Cⁱᵉ, ÉDITEURS
7, Rue de l'Odéon, 7
Paris, 1887

Ed. MONNIER et Cie, éditeurs, 7, rue de l'Odéon, PARIS.

MONUMENTS HISTORIQUES
DE
FRANCE
Splendide publication grand in-folio

Les *Monuments historiques de France* paraissent par livraisons format grand in-folio, et comprennent six planches hors texte tirées en phototypie par la maison Peigné, de Tours, avec des notices illustrées pour chacune d'elles.

Ces notices sommaires, rédigées par Henri du Cleuziou, sont ornées de lettres et de culs-de-lampe empruntés aux détails d'architecture des monuments dont il est question, ou complètent, au point de vue du pittoresque et de la curiosité, notre splendide publication, en donnant quelques illustrations intéressantes sur les vieilles villes, lieux pittoresques où se trouvent nos monuments historiques. Nous publions également, en tête des notices, les blasons et écussons, en couleur or et argent, signalés dans le texte.

Chaque fascicule est enfermé dans une magnifique couverture en couleur, tirée en chromotypographie par la maison Crété, d'après l'aquarelle de Giraldon.

Lorsqu'une époque ou un genre sera complet — Époque : XII^e, $XIII^e$, XVI^e siècles : Châteaux, Églises, Monastères, etc., — un article spécial en résumera les tendances, en donnera tous les caractères.

Des tables complémentaires, que nous publierons alors, serviront à faire un classement méthodique de toutes nos planches.

Les nécessités de notre œuvre nous forcent, jusqu'à ce classement définitif, à un semblant de désordre qui sera rectifié par la suite même de notre publication.

L'ouvrage paraît par livraisons à 10 francs. Les souscriptions sont de douze livraisons, mais peuvent, au gré des souscripteurs, être payables par trois, six ou douze.

Il a été tiré 30 exemplaires de cet ouvrage, signés, numérotés, sur papier du Japon, au prix de 20 francs la livraison.

LES TROIS PREMIÈRES LIVRAISONS SONT EN VENTE

Pour conserver ces livraisons, nous avons fait confectionner un carton spécial que nous livrerons à nos abonnés ou acheteurs au fascicule, au prix de 2 francs.

Ed. MONNIER et Cie, éditeurs, 7, rue de l'Odéon, PARIS.

FLEURS DU PERSIL

PAR

PAUL DEVAUX-MOUSK

Un splendide volume in-8 cavalier, avec encadrement en couleur à chaque page, dix portraits hors texte à la sanguine, et une couverture tirée en taille-douce et en couleur. Prix . . . **25 fr.**

Il a été tiré 20 exemplaires sur Japon impérial avec double suite des gravures hors texte au prix de 40 fr

A L'INDEX

PAR

ÉDOUARD D'AUBRAM

1 vol. in-8 carré avec 20 grandes illustrations de LUNEL et une couverture en couleur **5 fr.**

Il reste 4 exemplaires sur Japon au prix de **20 fr.**

COLLECTION ILLUSTRÉE A 3 FR. 50

Couverture en chromo d'après l'aquarelle de GRASSET

A Mort, par RACHILDE. — 4ᵉ édition. 1 volume.
La Marquise de Sade, par RACHILDE. — 12ᵉ édition. 1 volume.
La Jupe, par LÉO TRÉZENIK. — 3ᵉ édition. 1 volume.
Série B. — N° 89, par GEORGES PRICE. — 1 volume.
Cousine Annette, par JEAN BERLEUX. — 1 volume.
Nuit de Noces, par FÉLIX STEYNE. — 1 volume.
Cocquebins, par LÉO TRÉZENIK. — 1 volume.

COLLECTION ILLUSTRÉE A 2 FR. 50

Couvertures illustrées et en couleur

Les Belles-Mères, présentées par A. CAREL. — 1 volume.
Le Tiroir de Mimi-Corail, par RACHILDE. — 1 volume.

PLAQUETTES IN-8 CAVALIER

Couvertures illustrées et en couleur

Économie de l'Amour, par AMSTRONG. Illustrations de F. FAU. Prix . . **3 fr. 50**
Une Gauche célèbre, par GYP. Illustrations de A. GORGUET. Prix . . . **1 fr. 50**

POUR PARAITRE PROCHAINEMENT :

FEMMES A LA MER

PAR

LA JOLIE FILLE

Auteur de Femmes d'Ici, Histoires détaillées, etc.

Nombreuses illustrations dans le texte et couverture en couleur, par L. GALON. Prix

LIBRAIRIE ROMANTIQUE

Ed. MONNIER ET Cᴵᴱ, Éditeurs, 7, Rue de l'Odéon

PARIS

L'AGE DU ROMANTISME

Si « l'Age du Romantisme » peut être considéré comme clos en tant que période militante, il ne cessera de longtemps encore de provoquer l'intérêt et de donner lieu à des travaux rétrospectifs.

C'est à dessein que nous employons ce mot « l'Age » du Romantisme. La science s'en sert pour désigner les espaces dans le temps, dans l'histoire des sociétés qui n'ont de limites précises ni par un avènement brusque, ni par un épuisement complet, mais dont les preuves d'une floraison distincte sont certaines. Celui-ci prend rang entre 1820 et 1840 sans que l'on puisse le rattacher aux dernières années du xviiiᵉ siècle et sans que les auteurs actuels les plus marquants en puissent être isolés, malgré leur dénégation.

Le Romantisme, pour employer la dénomination courante, n'a pas soulevé en France, en Europe, que des négations furibondes, des admirations passionnées, des rires amers. Il a été, dans le sens général, le drapeau des bataillons de toute l'armée qui combattit le bon combat contre la bastille académique et la bourgeoisie nouvellement enrichie. Sans être écussonné aux armes d'un parti, il était aux couleurs de la Révolution dans ce qu'elle avait hérité du libéralisme du xviiiᵉ siècle. Sans se grouper étroitement, tout ce qui marchait à l'affranchissement des formules surannées et gênantes dans les sciences, les arts, la littérature, marchait de près ou de loin sous ses plis.

L'œuvre que reprend aujourd'hui la librairie Monnier n'est donc point une œuvre de dilettantisme pur, mais de réhabilitation. Le programme est vaste. Il intéresse tous les esprits qui considèrent la France comme toujours en mesure de marcher en tête des peuples pacifiques et de proposer à l'esprit humain des formes originales d'idéal nouveau. Dans l'action commune que nous signalions plus haut, comme s'étant manifestée au sortir de l'Empire et à la chute de la Restauration, il faut noter bien des courants divers et bien des figures. Pour nombrer tout ce qui s'est peint, sculpté, professé, pensé, joué, orchestré, dessiné, lâché de mots spirituels et brûlé de poudre, il faut aller de Delacroix à Barye, de Balzac à Hugo, de Berlioz à Frédérick-Lemaître, de Lamennais aux Saint-Simoniens, de Geoffroy Saint-Hilaire à Raspail, de Théodore Rousseau à Froment Meurice, des philhellènes à l'abolition de la traite, de Michelet à Sainte-Beuve, de Célestin Nanteuil à Daumier, de *Robert le Diable* au perron de Tortoni. Toutes les énergies et toutes les grâces, toutes les études et toutes les fantaisies, toutes les raisons et toutes les jeunesses ont eu leur heure, leur place, leurs amis, leur lutte, durant cet « âge » où la vie n'avait pas les âpres tourments des jours qui se sont suivis.

La « Librairie Romantique », pour assurer l'unité dans la direction de cette vaste entreprise, la confie à M. Philippe Burty pour la rédaction de la partie artistique et la poursuite des documents qu'elle nécessite : reproduction de portraits, suites rares ou en états inconnus, titres de romances ou décors de théâtre caractéristiques, tableaux oubliés, etc. M. Burty s'attachera à représenter le talent des maîtres peintres ou des vignettistes, des sculpteurs ou des caricaturistes, dans la période où ce talent s'exerçait avec impétuosité et ne faisait point de concessions. Un peu de folie se mêle parfois à la foi romantique ; l'ombre s'oppose aux lumières avec une précipitation farouche. Mais cela n'est point fait — à distance et dans la période essentiellement pâle que traversent nos ateliers, — pour exciter la répulsion.

Le plan confié à M. Maurice Tourneux et aux collaborateurs éminents et bien informés qu'il lui sera loisible de s'adjoindre, est dans la même donnée. Les fouilles seront dirigées dans le sens d'une stricte préoccupation de remettre en lumière des fragments d'œuvres injustement oubliées ou des figures cruellement sacrifiées.

Ces deux séries paraîtront parallèlement, en livraisons petit in-4°, sur papier fort, avec couverture et pagination spéciales.

M. Burty et M. Tourneux sollicitent des familles, des élèves, des amis survivants, la communication des documents de toutes sortes, peintures, mémoires, correspondances, renseignements bibliographiques qui pourront les aider à appuyer leur critique indépendante.

Parallèlement à cette publication mensuelle, la « Librairie Romantique » réimprimera des volumes complets d'après les éditions originales, en les commentant par l'adjonction de tout ce qui peut évoquer la présence des personnages ou des lieux auxquels il fait allusion. La *Bohême galante*, la plus fine et la plus riante des œuvres de Gérard de Nerval, est en cours d'exécution.

L'ÉDITEUR.

L'AGE DU ROMANTISME

Série d'études sur les Artistes, les Littérateurs et les diverses célébrités de cette période

DIRECTEUR DE LA PARTIE ARTISTIQUE : Ph. BURTY. — DIRECTEUR DE LA PARTIE LITTÉRAIRE : Maurice TOURNEUX

L'Age du Romantisme, format grand in-4, tiré sur très beau papier vélin, paraît par livraisons de 12 pages. Prix : 4 fr.

Chaque livraison contient une superbe gravure hors texte, fac-similé en noir ou couleurs, des portraits, eaux-fortes, lithographies noires et coloriées, et vignettes romantiques rarissimes ou inconnues provenant de collections particulières.

Il est tiré pour les amateurs 50 exemplaires sur japon impérial, signés, numérotés, au prix de 10 fr. la livraison. Le souscripteur devra s'engager pour l'ouvrage complet.

Sous presse : 3ᵉ LIVRAISON, **GÉRARD DE NERVAL**, par Maurice TOURNEUX. Portraits et illustrations dans le texte et hors texte. — 4ᵉ LIVRAISON, **CAMILLE ROGIER**, par Ph. BURTY. Portrait, fac-similé d'œuvres inédites, etc., et une superbe reproduction d'une miniature (*la Cydalise*).

Si vous cherchez « Nanteuil » dans le « Dictionnaire des Artistes de l'École française au XIXᵉ siècle, peinture, sculpture, architecture, gravure, dessin, lithographie et composition musicale... ¹ », vous trouverez : « NANTEUIL. Voy. *Le Bœuf.* » En 1831, en effet, n'existait que le frère, né en 1792, grand prix de Rome en 1817, et dont l'envoi (en 1822), *Eurydice*, piquée à la jambe par un serpent et courbant son joli corps sous l'impression de la douleur, était une œuvre ingénieuse et qui devait le conduire à l'Institut.

1. ... Par Ch. Gabet, peintre, 1831, in-8°, orné de vignettes gravées par M. Deschamps; chez madame Vergnes, libraire.

CÉLESTIN NANTEUIL
Peintre et Graveur

Encadrement de Célestin Nanteuil. Lithographie pour le *Myosotis*.

L'AGE DU ROMANTISME.

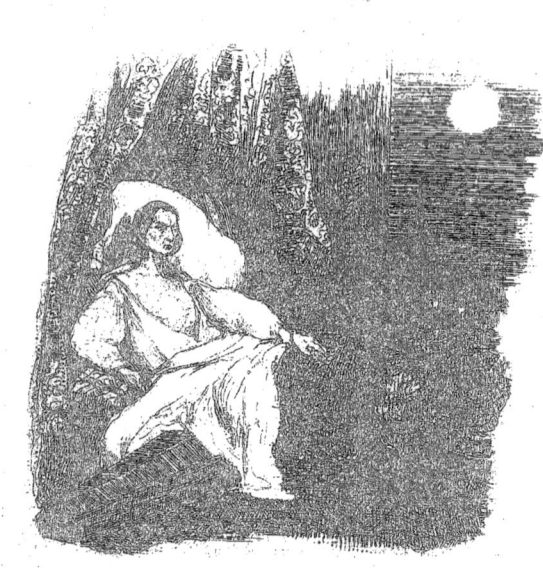

Clair de lune. Frontispice à l'eau-forte pour le roman de G. Allatis. Fac-similé d'une épreuve avant la lettre. (Coll. Ph. B.)

Célestin-François Nanteuil (le nôtre, et Le Bœuf aussi, né à Rome, de parents français, en 1813) n'était rien alors. Il avait débuté dans l'atelier de Ingres, probablement sous la protection de son frère, que celui-ci avait connu à Rome. Qui sait si ce n'est pas chez Ingres que Nanteuil eut la première vision du Romantisme ? Ce maître avait eu parfois ses échappées ; il avait peint, un jour d'emportement, le *Pape Pie VII tenant chapelle*, qui est un superbe morceau de peinture, et, un autre jour, mais moins heureusement, un *Charles V, dauphin, entrant à Paris après l'expulsion du duc de Bourgogne*, lequel semble une copie agrandie d'une miniature du XIV° siècle.

Mais n'insistons pas sur ces rapprochements. Célestin Nanteuil sortit de l'atelier de Ingres, fut reçu à l'École des Beaux-Arts et s'en fit renvoyer rapidement pour quelques gamineries. Il n'était alors fait (dans la jeunesse, car il mourut directeur de l'Académie de Dijon) ni pour les devoirs calmes et les concours policés, ni pour les plis du manteau d'Agamemnon tendu avec des épingles et les gris chlorotiques des martyrs.

Il obéit à la sève de ses années printanières et s'enrôla parmi les chevelus.

Peut-être existait-il encore plus de passion pour le mouvement littéraire que d'attirance vers un but de peinture bien défini dans ce qui le précipitait dans le Romantisme? Sans aucun doute Hugo lui révéla son propre génie. C'est ce que nous expliquerons aussi clairement que possible dans cette étude. Mais, dès l'instant, nous sommes fixés. Nous avons sous les yeux un portrait de Nanteuil, peint par lui-même en 1830, qui n'est point fait pour nous égarer [1].

La coloration de ce portrait n'est pas vive, mais plutôt dans le goût de Véronèse, alors fort copié et étudié par la jeune école. Le jeune homme a, sur ses épaules élégamment tombantes, un vêtement vert à ramages, doublé de rouge et laissant voir le linge non empesé de la chemise à col rabattu très court. Un collier de barbe toute juvénile encadre son visage un peu allongé, aux lèvres sensuelles, aux yeux bleus grands ouverts sous le trait mince du sourcil. Les cheveux blonds, séparés par le milieu, descendent dociles jusqu'au

[1]. Soit que la peinture ait poussé au noir, soit que Th. Gautier ait un peu exagéré, Nanteuil n'est point ici clair et lumineux, mais plutôt châtain.

lobe des oreilles. On sent bien que l'artiste, s'étant vu en rêve dans le groupe élégant des

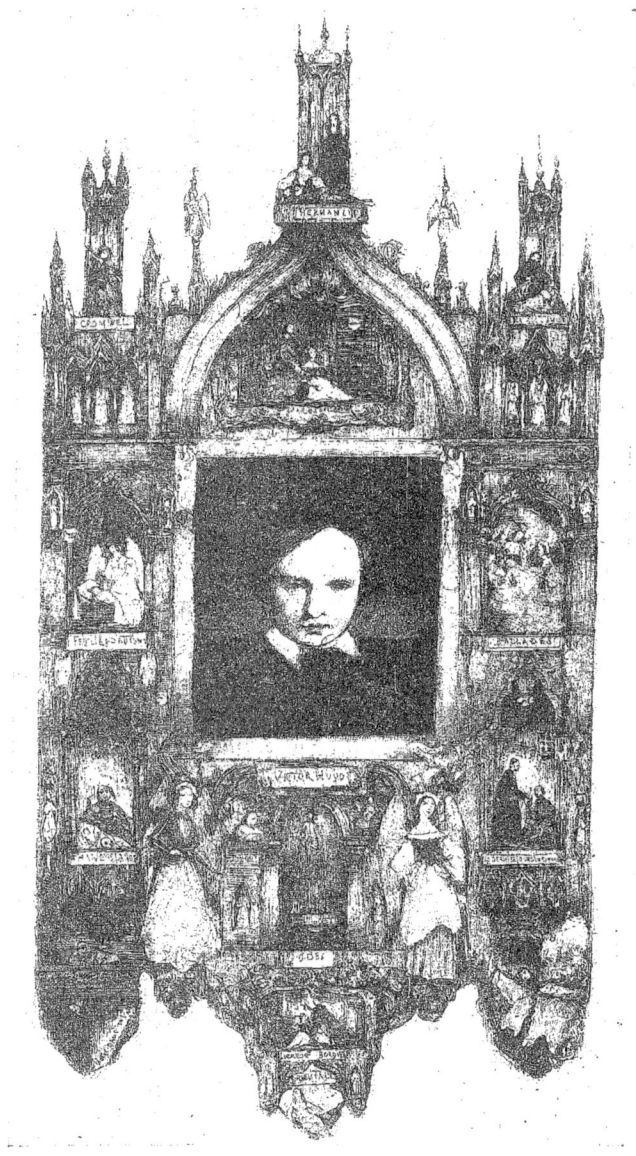

Frontispice et portrait à l'eau-forte pour les œuvres de Victor Hugo. Fac-simile d'une épreuve avant la lettre. (Coll. Ph. B.)

musiciens des *Noces de Cana*, l'annonce avec une conviction sûre et ironique aux bourgeois glabres, chauves et ventripotents.

Quoique ce soit moins du peintre que nous nous proposons de parler ici que de l'aquafortiste, du vignettiste, de l'original interprète des effets de noirs et de blancs dont la littérature usait avec emportement, nous rappellerons quelques traces de ses passages aux Salons[1].

La *Fuite en Égypte*, au Salon de 1833 (il en a laissé, dans l'*Artiste*, une eau-forte très franche) ne paraît pas avoir intéressé la critique. Personne n'en parla.

Un critique bien informé le discernait pourtant dans les rangs, et le classait ainsi[2] : « Nous avons la légion Raphaël et Cⁱᵉ où M. Ingres porte l'étendard. Le régiment Géricault, dont M. Delacroix est le colonel, compte MM. Louis Boulanger, Ary Scheffer, Eugène Devéria, de Triqueti, Schwiter, Decamps, Jadin, Huet, Rousseau, Jeanron, Lessore, Mouchez, Fouquet, Célestin Nanteuil, Badin, Bertier, Poterlet, Biard... Ce régiment est divisé en petites compagnies, qui ont pour capitaines MM. Decamps et Jeanron. M. Saint-Èvre, qui a commencé par porter l'uniforme, s'est séparé du corps ; il marche seul et il a raison... etc. »

A en juger par la technique du portrait de Nanteuil que nous avons sous les yeux, sa palette n'était pas abondante, ni son pinceau très hardi. Un goût dans l'arrangement, une certaine saveur originale, voilà ce qui s'y affirme. Cependant la *Fuite en Égypte*, que nous citons ci-dessus, exposée à la suite du Salon par la société des Amis des Arts, fut citée pour « sa couleur très harmonieuse ». A la même exposition, on remarqua « un très beau dessin au crayon, représentant le vieux doge Marino Faliero et sa jeune épouse se promenant avec leur suite dans une gondole ».

Son talent s'est épanoui agréablement dans une publication d'à-propos, le *Musée*[3], par Alexandre D. (Decamps, le frère de Gabriel, le célèbre peintre), une revue du Salon de 1834 à images, écrite avec énergie et tout à fait militante. Le *Musée* a pour frontispice une sorte de façade d'édifice soutenue par des colonnes torses et des figures de femmes,

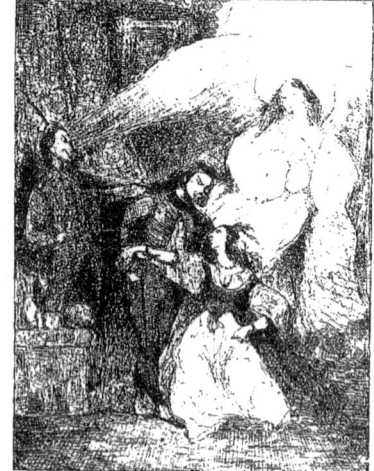

Eau-forte pour *Albertus ou l'Âme et le péché*, de Th. Gautier
(Coll. Béraldi.)

1. Nanteuil, soit qu'il ait été refusé par les jurys, qui n'y allaient pas de main morte, figure au Salon de 1833 pour une *Fuite de la Sainte Famille en Égypte* et des *Vignettes pour différents ouvrages*; puis seulement quatre ans après pour un *Christ prêchant le peuple*, et une eau-forte, *la Jolie fille de la Garde*, qui lui valurent une médaille de 3ᵉ classe.

En 1839, un *Mendiant*; — 1840, l'*Ermitage*; — 1841, *Intérieur de forêt*; — 1842, une *Source*. Il a lithographié cette composition gracieuse, mais de beaucoup moins d'effet sur la toile que sur la pierre; — 1846, *Dans les vignes*; — 1848, un *Rayon de soleil* (ce tableau est au musée de Valenciennes). Il obtint à ce salon une médaille de 2ᵉ classe, ainsi qu'en 1861 et en 1867. Nommé directeur de l'Académie des Beaux-Arts, en 1867, il fut décoré l'année suivante. Il était très républicain. La gêne seule l'avait décidé à entrer dans l'administration impériale. Nous n'avons guère à nous occuper des envois suivants, la veine romantique étant épuisée.

Je marquerai encore le *Sang des géants*, eau-forte pour le rare et précieux volume des *Sonnets et eaux-fortes*, publié par Alphonse Lemerre en 1868, et plusieurs traductions des compositions de M. Bida, pour les *Évangiles*, dont M. Edmond Hédouin a dirigé toute la partie artiste.

2. Salon de 1833. *Causeries du Louvre*, par A. Jal. Paris, Ch. Gosselin, 1 vol. in-8°, p. 213.

3. On ne rencontre guère ce curieux volume, de format in-quarto carré, que orné des reports sur pierre dus au procédé Delaunois. On en signale seulement trois ou quatre exemplaires avec les épreuves d'eaux-fortes de Delacroix, Paul Huet, Decamps, Barye, Feuchères, Marilhat, Eugène Jadin, Célestin Nanteuil, etc.

madame

C'est encore une faute que vous avez à me pardonner. vous avez dû être étonnée hier soir de ce que j'avais si peu suivi votre volonté qui me défendait de me présenter au théâtre. j'ai cherché à la réparer, un peu je ne sais si j'y aurai réussi. permettez moi d'abord madame de vous remercier et de vous bénir pour la bonté que vous avez eue pour moi avant hier. j'ai vécu pendant une heure madame c'est beaucoup pour un homme qui se croyait endormi pour toujours. on ne peut pas être toujours malheureux quand on vous aime madame, car le son de votre voix, un de vos sourires, vu même à la dérobée sont des harmonies qui rechauffent grandement le cœur gigé donc, combien je suis heureux quand cette voix me parle à moi seul quand vous daignez abaisser vos regards sur les plaies de mon âme et m'y verser le baume de votre inépuisable clémence, et c'est à ce bonheur et à cette seule et unique consolation que vous m'engagez à renoncer de mon plein gré. vous croyez me guérir en me forçant à ne plus vous voir. L'aveugle qui a vu le ciel et qui ne le voit plus est bien plus malheureux qu'auparavant . car il sent tout ce qu'il a perdu. d'ailleurs, madame, je crois vous l'avoir déjà dit. tout est usé pour moi comme bonheur sur la terre excepté une partie ne croyez pas madame, que je vous dise cela pour me poser ou faire du melodrame non c'est la verité, la malheureuse verité. j'ai touché le néant et le vide au fond de tout. quoique bien jeune, j'ai déjà touché beaucoup de chose. je sais ce que c'est que les succès, je sais ce que c'est que l'art. je ne crois plus à rien, excepté à une chose

c'est que vous êtes digne, et la plus digne entre toutes d'être aimée et adorée toujours. vous ne vous rendez pas assez justice, madame ; pour moi c'est une résolution prise, elle est immuable. je vous aimerai tout que je vivrai, ce qui ne sera peut-être pas bien long, je l'espère du moins. comme vous avez eue ma première pensée, vous aurez ma dernière. vous pourrez m'éloigner de vous, je pourrai rester longtems sans vous voir, mais de tems en tems vous me verrez reparaître avec mon amour, et pour vous prouver toujours que vous êtes et serez toujours la seule chose qui peut lier ou toucher mes entrailles. vous pourrez me repeler madame vous en avez le droit, mais vous n'avez pas celui de m'ordonner de vous effacer de mes souvenirs. Croyez bien que c'est impossible. Soyez moi plutôt méchante de ce coté, je vous en prie ; mais pardon j'oubliais de m'excuser, j'étais avec vous partout hier au soir.

comme vous avez eu la bonté de me dire que vous me feriez savoir le jour où je pourrais venir vous voir. que madame Duchambge j'étais allé pour demander à Victorine si elle ne dormait pas. j'ai trouvé au théâtre une autre personne que je croyais on ne sait et que je ne désirais pas rencontrer à cause de vous madame. comme il se doute que je vous aime, cela lui aurait semblé fort étrange sans doute, de me voir me sauver en l'appercevant, car il aurait pu supposer que j'aurais agi tout autrement si je ne l'avais pas vu. j'ai donc pris le parti

les resps. jusqu'à la fin et de vous saluer —
devant lui. je ne sais si j'ai bien fait, mais
enfin j'ai fait pour le mieux. D'ailleurs vous
ne devez être pour rien là dedans, puisque ayant
mes entrées au théâtre et étant un peu connu
de vous, il est tout simple que je profite
de cette occasion pour vous souhaiter le bonsoir.

Je vous apporte, madame, l'aquarelle dont je
vous ai parlé. elle est bien indigne de vous être
présentée, mais c'est votre faute. pourquoi —
votre pensée absorbe-t-elle toutes les autres —
facultés. il y a toujours une image entre moi
et ce que je voudrais faire. quand je veux lire
c'est votre voix que j'entends en tout vos paroles
que je crois entendre et non celle du livre, et s'il
en est un qui en pour moi ou je voudrais lire,
c'est dans vos yeux. si je veux essayer de
travailler c'est votre figure que se dessine au
lieu de celle que je veux faire. à la promenade
je crois toujours vous rencontrer, je me dis
seulement quand je vois de près toutes ces
femmes. non ce n'est pas elle. mes journées
se passent ainsi dans l'attente de rien; —
à chercher des moyens de vous voir —
quand je ne peux plus y tenir, je sors de
chez moi et je vais passer devant votre
porte voir au moins la maison qui
renferme le seul bien que j'envie au
monde. O. si je pouvais vous voir ce
matin! je voudrais aussi pour
parler pour ce portrait ce serait celui de Nanteuil
un grand bonheur pour moi de le faire
car je crois que cela vraiment vous faire plaisir.

lesquelles sont l'Italie et l'Allemagne, la Flandre et la France, l'Espagne, l'Égypte et la Grèce. Dans le haut, Raphaël apparaît dans un médaillon isolé, et sur une frise sont dessinés en pied le Véronèse, Poussin, Rubens, Holbein, Murillo, Rembrandt, Albert Durer

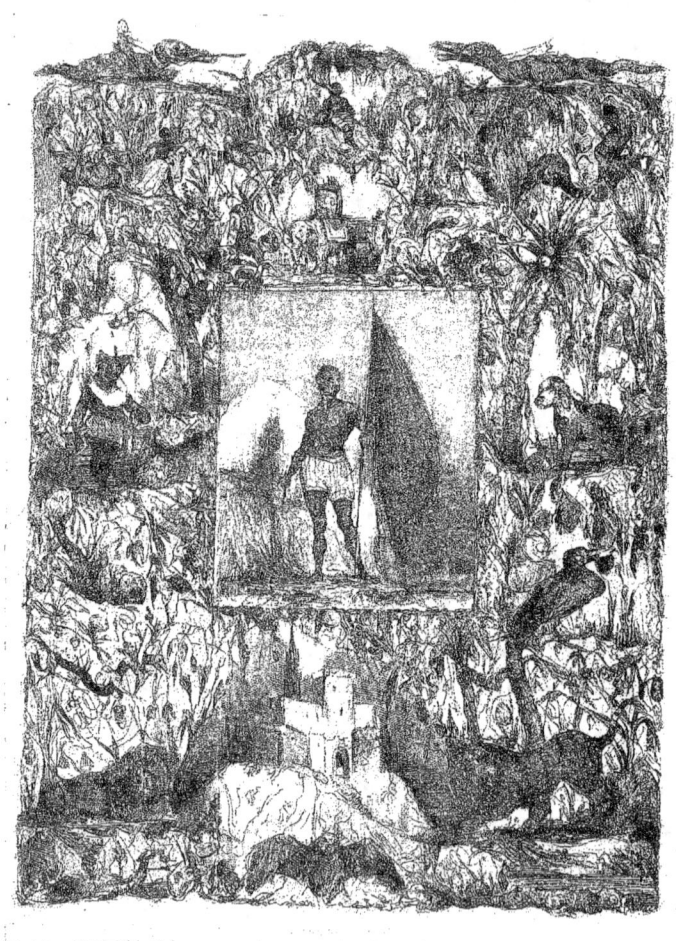

Eau-forte pour *Bug-Jargal*, de Victor Hugo. Fac-similé d'une épreuve avant la lettre. (Coll. Ph. B.)

et Titien. L'aspect est un peu celui d'une fine tapisserie de la Renaissance dans les Flandres, en tons clairs avec des fils d'argent et de vermeil.

Célestin Nanteuil jouissait alors de toute sa vogue. On lui confia à composer la réclame gravée en tête du programme d'une « Fête de nuit » qui se devait donner, le mercredi 14 janvier 1835, au théâtre Royal de l'Opéra-Comique. Il est certain que nos pères savaient apporter du pittoresque dans le divertissement. La gravure, annonce très tentante

de la salle, se trouve décrite par le texte même de la brochure. « Cette Fête sera en action l'expression exacte d'un carnaval à Venise. Beaucoup de dames ont promis d'adopter le costume vénitien. La décoration de la Scène a été mise en harmonie avec les fraîches, et élégantes peintures de la Salle. Elles représentent un salon somptueusement disposé pour le bal, et ouvert sur le golfe de Venise... »

Le golfe de Venise, figuré sur une toile de fond simulant par le haut une vaste fenêtre à vitraux, était piqué par les falots de mille gondoles et les reflets de la lune sur la lagune.

« ... Un pont superbe sera jeté entre les avant-scènes. Le public circulera sous l'arche, et 40 musiciens en costumes de caractère, et conduits par Musard, exécuteront des quadrilles composés exprès pour la Fête. M. Dufresne exécutera des solos de cor à piston, et quarante choristes accompagneront de la voix les motifs des quadrilles. » Henry Monnier était chargé des « proverbes, scènes comiques et lazzis ». Les dames recevaient à leur entrée un bouquet « dont les enveloppes pourront être toute la nuit échangées contre des glaces. Reprise en nature (sic) des tableaux de *Jane Grey*, de *Cromwell*, de *Napoléon au tombeau de Frédéric* », et c'est surtout là que s'affirme le goût singulier des Romantiques pour les crânes, les cimetières, les évocations de squelettes et de gnômes. Des « peintres d'histoire » s'étaient chargés du soin de cet arrangement. Loterie : douze lots sérieux et six lots comiques. Les décors étaient exécutés par Philastre, Cambon, Porcher et Devoir. Parmi les innombrables révolutions qu'il a provoquées, il faut ne point oublier dans le dossier du romantisme celle du décor théâtral. L'entrée des Nonnes et le praticable du Cloître, par Ciceri, dans *Robert le Diable*, donnèrent le signal.

La fête avait lieu sous la direction générale de Clément Boulanger, peintre d'histoire. Le prix pour jouir de toutes ces attractions savamment artistes était fixé à 10 francs [1].

Nanteuil a marqué avec esprit et gaieté l'aspect que devaient avoir les masques.

Nous avons dit déjà que ce fut à l'influence souveraine de Victor Hugo que Célestin Nanteuil dut l'affirmation de son talent hors ligne de compositeur pour les vignettes, pour les frontispices de livres et pour des gravures d'une sincérité pleine d'originalité d'après le chef de son clan. Il ne lui devait point les moyens d'exécution. Or, par quoi s'affirme l'œuvre d'art, quoi qu'en aient dit les pseudo-classiques, si ce n'est par la forme toujours augmentée du sentiment? Nous avons vu qu'il avait traversé l'atelier Ingres, et qu'il s'était assis sur les tabourets de l'École des Beaux-Arts. Il ne fut jamais un dessinateur, dans le sens qu'on est convenu d'attribuer à ce mot. Il est facile de reprendre dans ses personnages des manques de proportions ou des contours peu épurés. Mais ce n'est point là un mode de critique qui explique ou qui provoque les jouissances. Il faut chercher dans chaque artiste de valeur les côtés par lesquels il affirme sa personnalité et les moyens qu'il possède de vous toucher à l'esprit ou à l'âme. Nanteuil est particulièrement un expressif. Il sait traduire ce qu'il a ressenti à la lecture d'un poème ou d'un roman, à la vue d'une scène de drame ou de comédie, avec une liberté et avec un effet qui sont très rares en général, et qui, dans l'espèce, ont eu des imitateurs mais non des rivaux. Il a usé avec la même désinvolture du crayon lithographique, que maniaient alors des maîtres tels que Charlet, Delacroix ou Decamps, et de la pointe de l'aquafortiste que personne ne manœuvrait alors

[1]. La jolie plaquette de programme dans laquelle je transcris ces singuliers renseignements porte au dos de la couverture un petit croquis de Henry Monnier : une jeune femme, en costume de soirée, qui attend et suit sur sa pendule la marche trop lente des aiguilles.

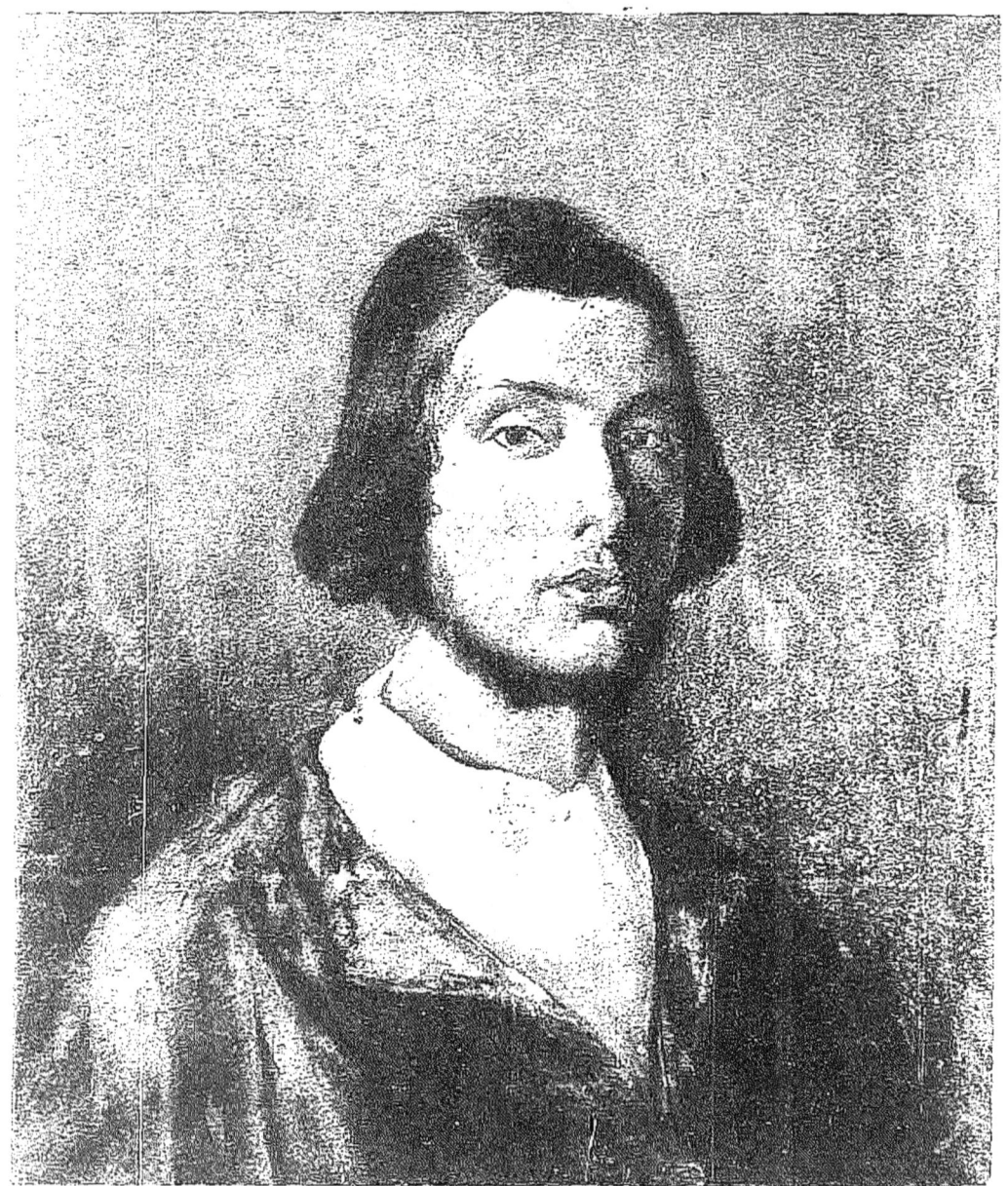

avec cette habileté pittoresque. Un de ses amis, demeuré des plus fidèles, M. Armand Leleux, ayant appris d'un camarade, dont il a oublié le nom, les procédés du dessin à l'aide d'une aiguille sur le cuivre enduit de vernis noir, de la morsure par l'acide et de la retouche à l'aide de la roulette, les lui communiqua. Célestin Nanteuil en a usé avec

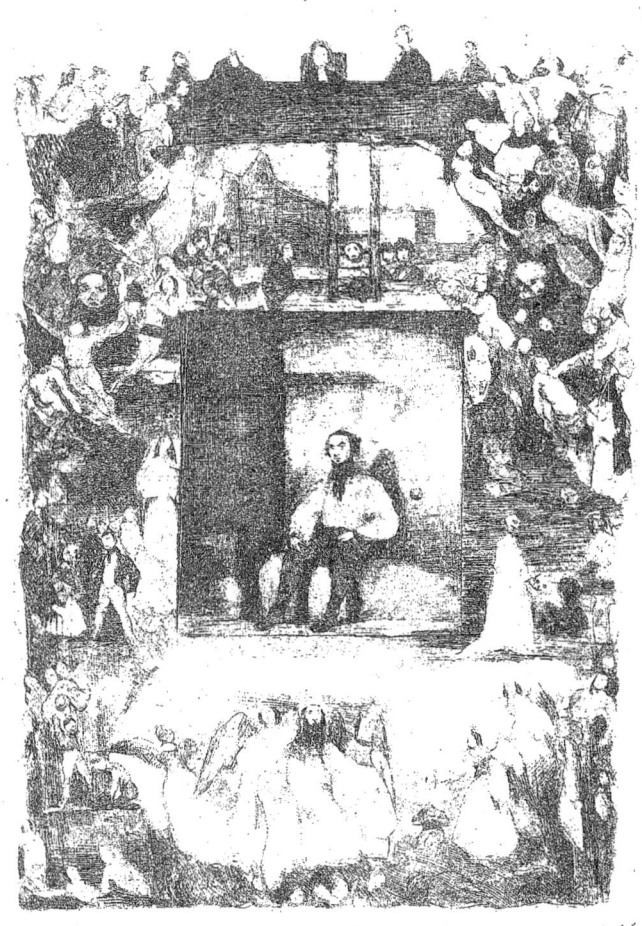

Eau-forte pour *le Dernier jour d'un condamné*, de Victor Hugo. Fac-similé d'une épreuve avant la lettre. (Coll. Ph. B.)

l'adresse la plus consciencieuse et presque toujours couronnée au premier coup par le succès, car je ne connais point « d'états » de ses planches, c'est-à-dire de ces essais que le graveur demande à l'imprimeur pour se rendre compte de ce que donne déjà son travail, et pour renforcer ou diminuer les effets du dessin ou de la lumière. Il n'existe donc de ses

planches que des épreuves avant la lettre, encore sont-elles d'une extrême rareté. Les amateurs qui les possèdent s'en glorifient, et ont raison ; l'aciérage des cuivres n'ayant été inventé que de nos jours et dans un but tout commercial, elles sont bien plus brillantes que les tirages actuels dans les livres.

Nanteuil a gravé pour Achille Allier (éditeur du *Bourbonnais*), la *Mort d'un religieux*, un chef-d'œuvre de composition et de rendu [1]. Un moine, étendu sur sa couche, va expirer et serre le crucifix sur sa poitrine. Une jeune femme agenouillée, couronnée de roses et de lys, ailée, un collier de perles au col, habillée d'une étoffe damassée, le soutient, vue de dos et rappelant les anges de Rembrandt. Dans la ruelle, un archange, le torse nu, brandit à deux mains une épée sur la tête du diable qui, à cheval sur le pied du lit, guette sans doute la sortie de l'âme. Des religieux, portant des cierges ou les mains jointes, assistent à ce drame dont la réalité plastique doit leur échapper. Cette pièce passerait pour belle et recherchable dans n'importe quelle école. Elle est d'un dessin très serré, et d'un système de travaux de pointe qui rendent, avec autant de sobriété que de vérité, les chairs, les vêtements de bure, les murailles frappées par la lumière ou s'enfonçant dans l'ombre.

Tout autour, en façon de cadre, s'agite une bacchanale infernale, des squelettes qui s'amusent à tous les jeux et qui tourmentent des moines, des prieurs, par mille inventions diaboliques.

Cette planche est placée en guise de cul-de-lampe dans la publication du *Bourbonnais*, à la fin de la notice consacrée à l'abbaye de Moissac. La page elle-même, de format in-folio, est embordurée dans un encadrement lithographié qui montre les supplices variés de l'enfer, au milieu de motifs ogivaux. La jeune école s'exerçait avec une ardeur inépuisable dans ces dessins où la raideur du moyen âge, fortement atténuée par la souplesse de la Renaissance, prenait un aspect singulier.

Célestin Nanteuil avait appartenu à ce que Théophile Gautier a appelé le « Petit Cénacle ». La vocation ne s'était point décidée tout de suite, et Gautier travaillait à l'atelier du peintre Rioult. La première de *Hernani* avait peut-être été l'occasion de ces amitiés. Pétrus Borel jouissait alors d'une importance légitimée par sa tenue sévère, ses convictions passionnées et la forme décidée de ses œuvres. Il avait été chargé, avec le doux Gérard de Nerval, de recruter « des Jeunes » pour cette première, dont la réussite devait avoir une importance et des conséquences considérables. Ce fut dans les ateliers surtout que se recrutèrent les compagnies, et que se distribuèrent les billets rouges, avec la griffe *hierro* (fer) que l'on retrouve aussi sur le faux-titre de quelques-uns des exemplaires de la pièce.

Nanteuil fut noté parmi les plus passionnés. Il était grand, beau, souple, et aurait déchiré en pièces un Philistin récalcitrant avec bien de la volupté. Tel il avait été le premier soir, tel il fut à toutes les soirées suivantes, escortant jusqu'à sa porte de la place Royale le Maître qui avait été menacé par lettres anonymes. Une amitié extrême s'était nouée entre Hugo et Nanteuil. Celui-ci savait la pièce entière par cœur.

Cette amitié eut des épisodes charmants :

Victor Hugo s'était passionnément épris d'une jeune actrice, M^{lle} Juliette. Un con-

[1]. L'aquarelle originale existe. Elle avait été placée par le baron Taylor dans un album qui appartient aujourd'hui à un grand amateur de romantisme, M. Parran. Elle est très travaillée et d'une couleur superbe.

temporain [1], bon juge des beautés réellement attrayantes, traçait d'elle ce portrait :
« C'est dans le petit rôle de la princesse Negroni de *Lucrèce Borgia* que Mlle Juliette a jeté le plus vif rayonnement. Son costume était d'un caractère et d'un goût ravissants ;

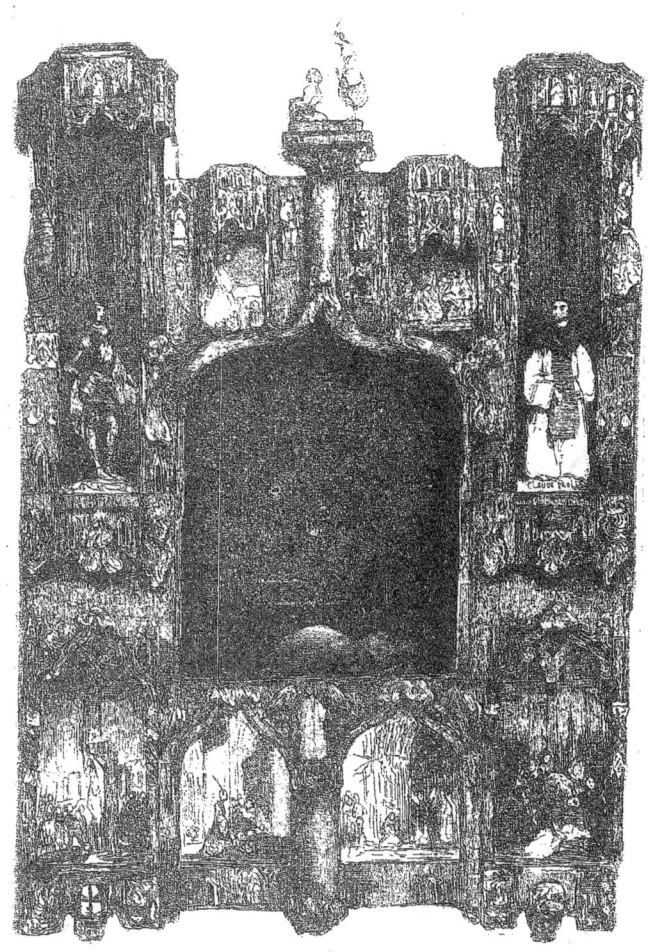

Eau-forte pour *Notre-Dame de Paris*, de Victor Hugo. Fac-similé d'une épreuve avant la lettre. (Coll. Ph. B.)

une robe de damas rose à ramages d'argent, des plumes et des perles dans les cheveux ; tout cela d'un tour capricieux et romanesque comme dans un dessin de Tempeste ou de della Bella. La tête de Mlle Juliette est d'une beauté régulière et délicate qui

1. Th. Gautier, *Les Belles Femmes de Paris*.

la rend plus propre aux sourires de la comédie qu'aux convulsions du drame; le nez est pur, d'une coupe nette et bien profilée, les yeux sont diamantés et limpides, peut-être trop rapprochés, défaut qui vient de la trop grande finesse des attaches du nez; la bouche, d'un incarnat humide et vivace, reste fort petite, même dans les éclats de la plus folle gaieté. Tous ces traits, charmants en eux-mêmes, sont entourés par un ovale du contour le plus harmonieux; un front clair et serein comme le fronton de marbre d'un temple grec couronne lumineusement cette délicieuse figure; des cheveux noirs abondants, d'un reflet admirable, en font ressortir merveilleusement, par la vigueur du contraste, l'éclat diaphane et lustré.

« Le col, les épaules, les bras sont d'une perfection tout antique chez Mlle Juliette; elle pourrait inspirer dignement les sculpteurs, et être admise au concours de beauté avec les jeunes Athéniennes qui laissaient tomber leurs voiles devant Praxitèle méditant sa *Vénus*...[1] »

Hugo avait galamment présenté l'actrice au public qui lisait son drame, dans une note adressée particulièrement aux acteurs de province. « ... Et cet ensemble est d'autant plus frappant dans le cas présent, qu'il y a dans *Lucrèce Borgia* certains personnages de second ordre représentés à la Porte-Saint-Martin par des acteurs qui sont de premier ordre et qui se tiennent avec une grâce, une loyauté et un goût parfaits dans le demi-jour de leurs rôles. L'auteur les remercie ici[2]. »

Pouvait-on résister à de tels remercîments? Mlle Juliette, dans la réalité vraie, tout à fait médiocre, se laissa vaincre. Un soir, le poëte dit à Nanteuil qui, depuis la première de *Hernani*, eût assassiné pour lui sans remords : « J'ai un grand désir de quitter Paris, de vivre quelques jours en pleine nature. Je vous associe à mon sort. Il faut faire ce voyage à petites journées. J'ai choisi la Normandie. Nous aurons la campagne, puis la mer. Allez chez un tel (un loueur qu'il avait déjà pratiqué). Vous ferez avec lui un arrangement pour quinze jours, un cabriolet à trois places et un bon cheval, que nous ménagerons. Nous nous arrêterons de ville en ville. Vous irez à la Préfecture prendre un passeport pour moi, et un double passeport pour vous et votre sœur. Les frais seront en commun, mais voici pour régler

1. Elle s'attacha à la vie du poëte, et la lui fit douce et régulière presque jusqu'au jour de sa mort, sous le nom de Mme Drouet. Sa beauté, sa grâce avaient survécu à sa jeunesse.

2. Œuvres de Victor Hugo : Drames, V., *Lucrèce Borgia*. Paris, Eugène Renduel, 1833, in-8°. Célestin Nanteuil a gravé une eau-forte pour cette édition. Don Alphonse vient de vider la coupe remplie avec le flacon d'argent et regarde fixement Lucrèce qui verse à Gennaro le poison contenu dans le flacon d'or. — Il existe une eau-forte rarissime pour la scène des Cercueils.

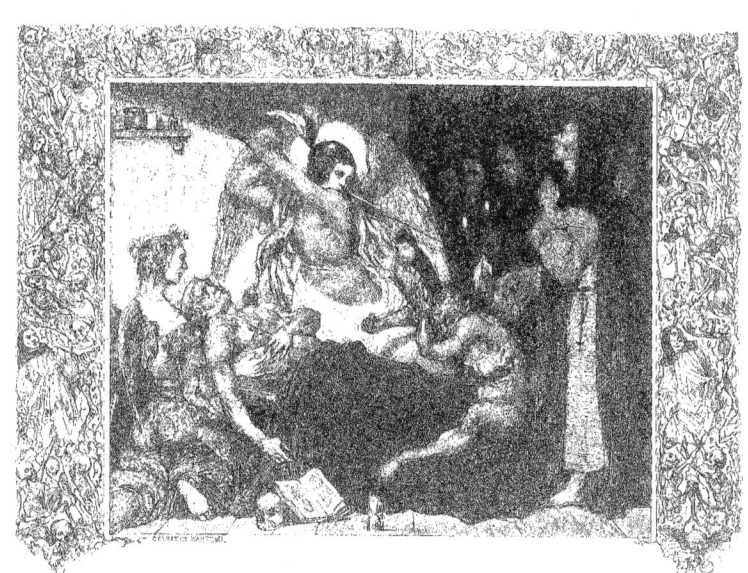

La mort d'un religieux. Sa dévotion d'une couronne de Raphaël dans l'Ancien Bourbonnais.

l'acompte qu'exigera le loueur. » Nanteuil, ivre de joie, avait dès le lendemain arrangé l'affaire. Jamais, disait-il, on ne pourrait s'imaginer ce que cette partie, en compagnie de la tendre Juliette avait donné de gaieté, de galanterie, d'esprit, d'éloquence au Maître. « Et tels étaient notre respect et notre idolâtrie, ajoutait-il, que jamais, jeune et souvent heureux que j'étais, je ne levais les yeux sur la compagne de voyage autrement que pour voir en elle « une sœur ». Et la maligne enfant riait à belles dents de ce rôle !...

Mais tout finit, même les parties de campagne et l'argent qu'on emporte. A mi-chemin, Nanteuil s'aperçut que sa bourse était vide. Il était la délicatesse même, et l'on réglait tous les soirs la dépense de la journée ! De Rouen, il vint à Paris chercher monnaie et obtint un acompte sur son eau-forte de la *Jolie fille de la Garde*. Mais quand on fut rentré à Paris, et qu'à la barrière Hugo, qui ne voulait point être vu dans un cabriolet « avec la sœur » de Nanteuil, dit : « Vous allez régler avec le loueur ; voici la moitié de ce qu'il a à réclamer, » Célestin fut pris d'un serrement de cœur. Il savait redevoir trois cents francs ! Il alla, avec le cabriolet, chez l'éditeur de la *Jolie fille de la Garde* ; chez un ami qui venait de changer de maîtresse ; chez un peintre, qui préparait son Salon : tous furent inflexibles... Ce ne fut qu'au moment où il allait vendre le cabriolet pour payer le cheval, qu'il rencontra un amateur riche et aimable, son élève, et qu'il fut délivré de son mauvais rêve.

Par un singulier hasard, si cette partie marque le point culminant de son dévouement pour le Maître, la *Jolie fille de la Garde* est aussi le chef-d'œuvre de pointe dans son œuvre de graveur. Nous nous y arrêterons un instant.

« *La Jolie fille de la Garde*. Chant populaire du Bourbonnais. » Ce titre se lit au milieu d'une banderole portant deux écus chargés d'une tour, et à la devise : « Dieu seul la garde. » Les onze couplets descendent sur la droite, puis remontent sur la gauche, écrits en gothique :

« Au château de La Garde il y a trois belles filles. — Il y en a une plus belle que le jour. — Hâte-toi, Capitaine, — le Duc va l'épouser.

« Dedans son jardin, suivi de sa troupe, — Il entre et la prend sur son bon cheval gris. — Et la conduit en croupe, — Tout droit à son logis.

« Aussitôt arrivée, l'hôtesse la regarde. — Êtes-vous ici par force ou par plaisir ? — Au château de La Garde — Trois cavaliers m'ont pris.

« Sur ce propos-là, le souper se prépare. — Soupez, la belle, soupez avec appétit. — Hâte-toi, Capitaine — voici venir la nuit.

« Le souper finit, la belle tombe morte ! — Elle tombe morte pour ne plus revenir. — Au château de son père — Les cavaliers l'ont prise.

« Nos bons cavaliers, sonnez vos trompettes. — Puisque ma mie est morte, sonnez piteusement. — Nous allons dans la terre — La poser tristement.

« De nos ennemis, n'est-ce point l'avant-garde ? — Baissez la herse, nous nous défendrons ! — Cette tour, Dieu la garde. — Point ils ne la prendront !

« Sire de La Garde, ouvrez votre porte ! Votre fille est morte là-bas dans le vallon. — Un serpent l'a mordue — Dessous son blanc talon.

« Il nous faut l'enterrer au jardin de son père. — Sous des rosiers blancs, rosiers bien fleuris. — Pour mieux conduire son âme — Tout droit en Paradis.

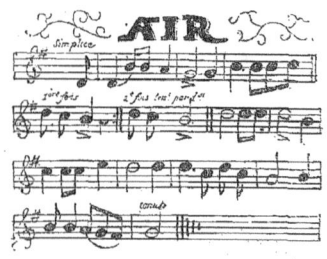

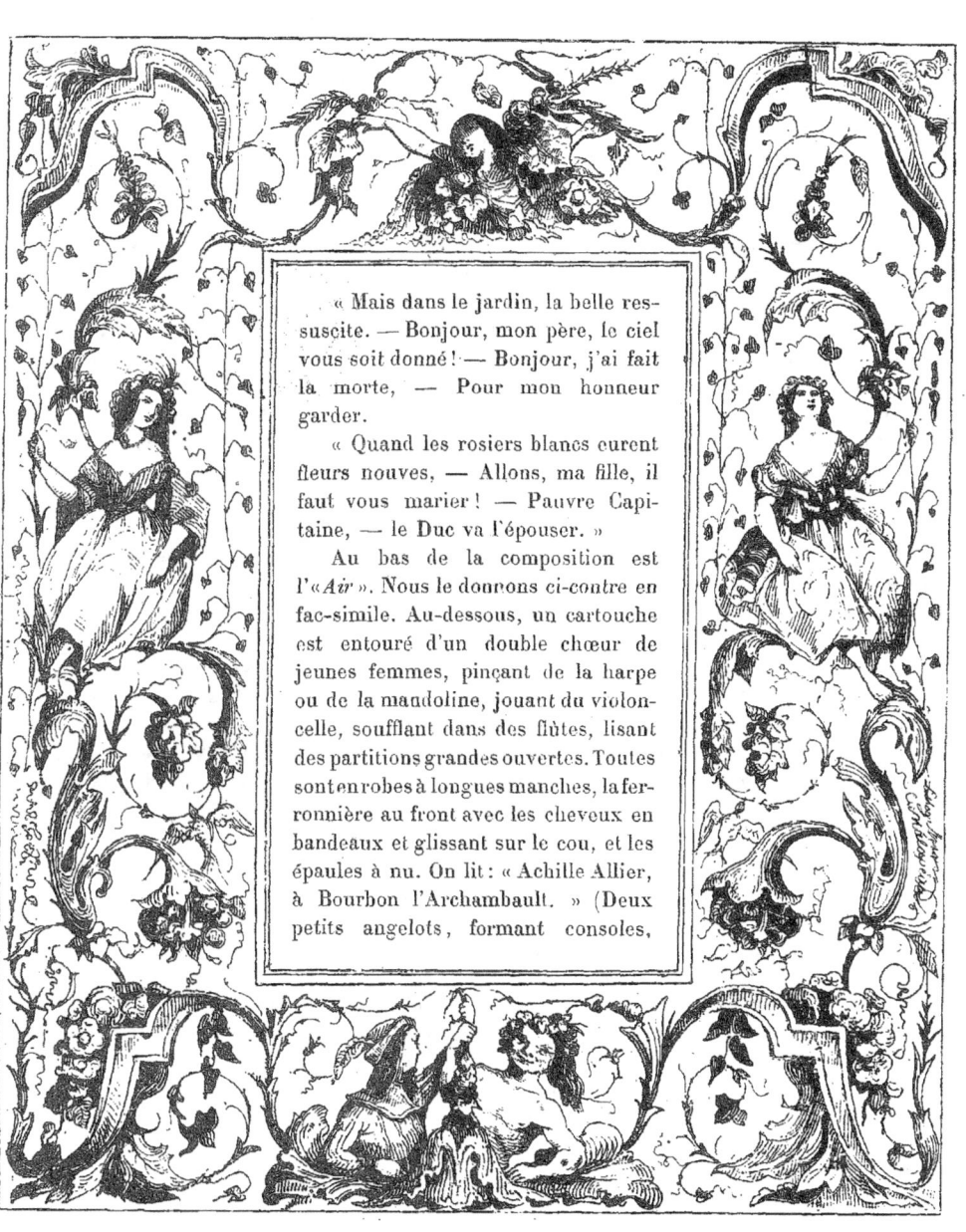

« Mais dans le jardin, la belle ressuscite. — Bonjour, mon père, le ciel vous soit donné ! — Bonjour, j'ai fait la morte, — Pour mon honneur garder.

« Quand les rosiers blancs eurent fleurs nouves, — Allons, ma fille, il faut vous marier ! — Pauvre Capitaine, — le Duc va l'épouser. »

Au bas de la composition est l'« *Air* ». Nous le donnons ci-contre en fac-simile. Au-dessous, un cartouche est entouré d'un double chœur de jeunes femmes, pinçant de la harpe ou de la mandoline, jouant du violoncelle, soufflant dans des flûtes, lisant des partitions grandes ouvertes. Toutes sont en robes à longues manches, la ferronnière au front avec les cheveux en bandeaux et glissant sur le cou, et les épaules à nu. On lit : « Achille Allier, à Bourbon l'Archambault. » (Deux petits angelots, formant consoles,

portent le nom « Nina » sur un philactère. Ce nom n'est pas sur le dessin original ; il était celui de la femme d'Achille Allier, la jeune fille qu'il aimait passionnément.

Je regarde ce dessin[1] comme le morceau le plus caractéristique légué par le romantisme au point de vue décoratif. Exécuté à la plume et au pinceau, à la sépia, sur papier calque ; à la fois précieux et large, il a des ombres étoffées et des détails détachés avec un art rappelant l'œuvre magistral de Jehan Foucquet. La traduction en noir et blanc de chaque couplet occupe un cadre soutenu aux angles par des anges à ailes pointues, à large tunique de mousseline blanche. Les cuirasses des cavaliers, leur toque à plume droite, l'aumônière et le poignard à leur ceinture, ont la tournure la plus élégante et la plus mâle. Mais il convient d'admirer la fidélité architecturale des consoles supportant la composition, des niches où se dressent des statues de saints et de saintes, des jubés à jour, et enfin des tours à roses centrales et à paquets de colonnettes ogivales, sveltes et brodées, qui couronnent la composition. C'est comme une variation sincère et vive sur le thème de *Notre-Dame de Paris*. Il est certain que les artistes avaient été profondément émus de ce que venait d'écrire Victor Hugo sur notre art national. Ce fut à lui que l'on dut d'avoir conservé les chefs-d'œuvre de notre art français au Moyen Age. Toutes les idées, avant le plaidoyer du poète, étaient portées, sinon sur le pseudo-grec ou le pseudo-romain, au moins sur la Renaissance. On eût demandé à l'archéologue le plus large en idées du XVIIIe siècle : « Faut-il démolir Notre-Dame, ou Saint-Germain-des-Prés ? » Il eût répondu : « Évidemment ! C'est du gothique ! » Si Lassus ne s'était intéressé à ces vieilles ruines, si Mérimée n'avait provoqué la création de la commission des Monuments historiques à la suite de l'effort des Romantiques, on rasait tout à Paris pour y construire des Madeleines ou des Bourses. N'a-t-on pas vu, en plein second empire, la ville de Rouen démolir une partie de sa rue du Gros-Horloge ?

Toute l'âme de Nanteuil est dans les eaux-fortes qu'il grava pour Victor Hugo, mais il ne lui donna ni tout son talent, ni tout son temps. Les éditeurs n'avaient pas pour lui toutes les sympathies (dit-on au moins de Renduel, qui ne paraît pas avoir mis sérieusement en vente la livraison contenant les titres pour les *Œuvres de Hugo* (1832, in-8°), pièces rarissimes et que nous reproduisons ici). Mais les auteurs l'avaient pour camarade, étaient flattés de se sentir si bien pénétrés. Nous n'avons point la prétention de citer tout ce qu'il a fait pour eux ; ce serait l'objet d'un volume spécial, en y comprenant les lithographies, les titres de romances, les affiches pour opéras. Nous rappellerons simplement celles que nous collectionnions, il y a vingt ans, en les choisissant parmi les plus caractéristiques ou les plus délicates.

Après les Hugo tels que *Marie d'Angleterre* et *Lucrèce Borgia*, et un grand nombre de titres pour les romances de Monpou, *Sara la Baigneuse*, la *Fille d'O-Taïti*, la *Chanson du Fou* (dans *Cromwell*), la *Juive*, *Casti Belza*, etc., il faut citer la couverture pour les *Impressions de voyage*, celle des *Drames*, et la vignette pour *Angèle* de Alexandre Dumas. Puis viennent *Un Clair de lune* pour Albitte, la *Bédouine* pour Poujoulat, *Venezzia la Bella* pour Alphonse Royer, les *Poésies* de Tampucci, le *Balcon de l'Opéra* pour J. d'Ortigues, la *Cape et l'Épée* pour Roger de Beauvoir, les *Étrennes pittoresques*, et peut-être avant tout,

[1]. Le dessin, que j'ai recueilli autrefois chez Dauvin, a servi de calque pour l'eau-forte, laquelle mesure 67 centimètres de hauteur sur 37 centimètres de largeur. On la rencontre toujours en noir. Cependant j'en ai une épreuve sur chine, avec les couplets en encre rouge, et j'en connais chez M. Déseglises une épreuve avant les vers. Elle est datée « 1833 ». L'original fut acheté à Achille Allier (sur qui nous reviendrons), 300 fr. au Salon de 1835, par la Liste civile.

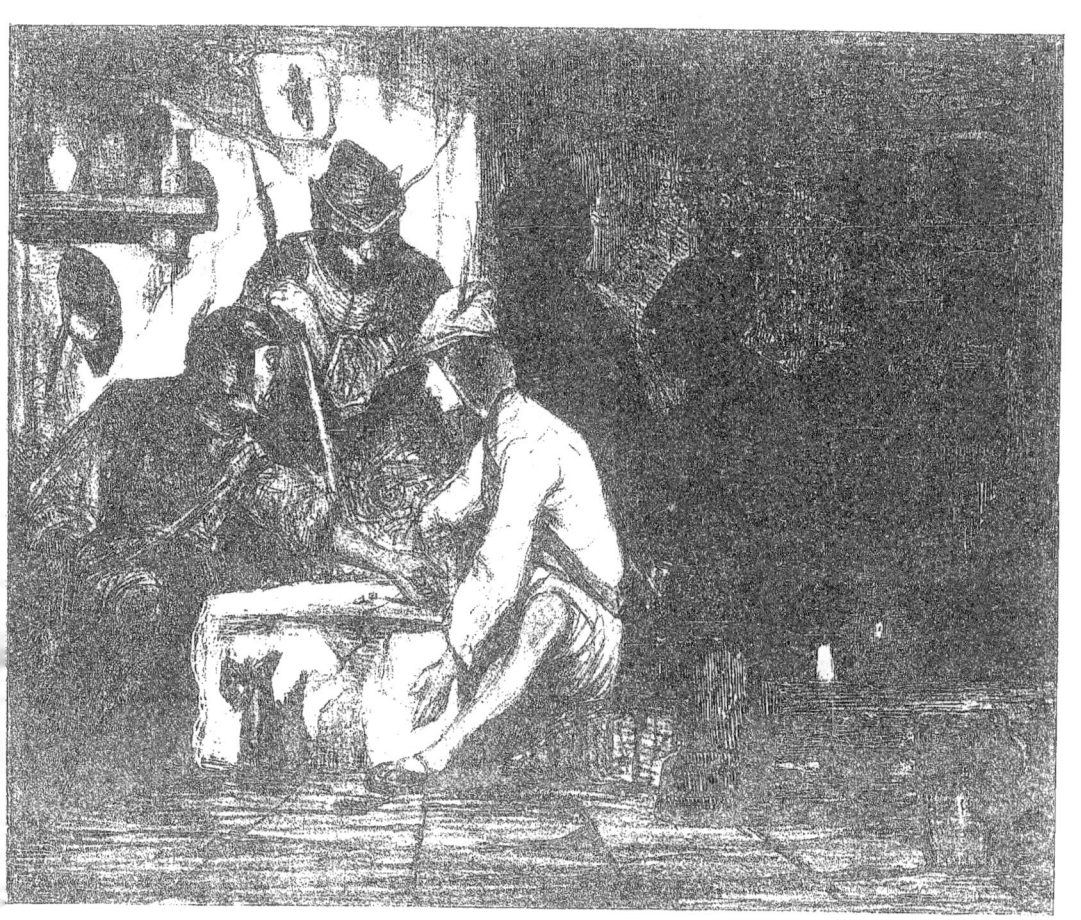

les *Jeune-France* pour Théophile Gautier, — duquel Gautier il a donné dans la *Galerie de la Presse* une effigie chevelue qui devait être fort ressemblante.

Parmi les nombreux — j'écrirais plutôt les innombrables encadrements ou titres de journaux littéraires et artistiques — il est amusant de signaler un prospectus pour la *Salamandre*, « Compagnie d'assurance contre l'incendie et la fumée, pour Paris, département de la Seine, seulement. » C'est une lithographie à la plume, procédé qu'il exerçait avec une légèreté telle qu'on peut souvent croire que l'on manie une épreuve tirée à l'aide d'un cuivre. Le *Myosotis* fut également un recueil fort élégamment encadré.

J'ai parlé de sa collaboration à l'*Artiste*, auquel il donna, entre autres, les *Décors pour le bal d'Alexandre Dumas* (1833), pièce aussi parfaite d'exécution que curieuse au point de vue historique, et qui ne se rencontre presque jamais intercalée dans les livraisons. Le *Monde dramatique* exige une mention toute particulière. La publication, en huit volumes in-8°, se rencontrait autrefois dans les boîtes des quais pour une dizaine de francs. Entrez aujourd'hui chez un libraire fournissant des bibliophiles, et demandez-la-lui ! Il vous la fera trois cents francs avec la froideur d'un libraire certain de la hausse. Et achetez-la si vous aimez les Nanteuil. C'est d'abord un « titre » compliqué, mais spirituel et bien renseigné sur l'histoire du théâtre, qui orne le tome premier (1835). Puis (je cite sans ordre) un superbe décor de *Don Juan de Marana*, avec M^{me} Ida faisant l'ange dans une niche; la scène dernière de *Une famille au temps de Luther*, une des plus mâles eaux-fortes de l'école française de ce siècle. Le décor du premier acte de la *Esméralda* (l'opéra écrit par Hugo et mis en musique pour M^{lle} Louise Bertin) appartenait à Philastre et Cambon, mais Nanteuil en a traité l'image avec tant d'effet, l'a repris à l'aquatinte avec tant de décision dans les ombres, qu'on le prendrait volontiers pour un de ces étranges et robustes dessins que Hugo dessinait, en causant, sur l'angle d'une table, trempant sa plume dans l'encrier et son pinceau dans la tasse à café, dessins qui font foi de sa prodigieuse vision des burgs, des montagnes, des nuages et des fleuves.

Nanteuil a donné dans la *Revue des Peintres*, — revue introuvable aujourd'hui, mais peu désirable — quelques lithographies où les noirs sont étalés avec une douceur énergique et caressante. Nous ne ferons que cette allusion aux lithographies de l'artiste. Dès avant 1840, il avait renoncé aux eaux-fortes. Il s'était pourtant tout adonné à ce procédé qui répondait parfaitement à ses rares facultés d'improvisateur, dont il donna encore les preuves sur bois, en illustrant grand nombre de brillants in-octavo, en compagnie de H. Baron et de Français : l'*Arioste*, les *Aventures du chevalier de Faublas*, etc. Les *Artistes anciens et modernes* le révèlent encore un habile lithographe, mais un copiste peu sincère. Eugène Delacroix l'avait en effroi. Il lui attribuait une partie de la répulsion que « le bourgeois » avait pour son œuvre. En effet, Nanteuil est distingué par le côté couleur, mais point du tout par le côté type. Quand il inventait, il imprimait aux figures, aux êtres, une laideur typique commune surtout : les yeux s'écartent, le nez s'épate, les joues ont des pommettes saillantes, et, chez les types de femmes, un alanguissement s'accuse par des poses trop abandonnées.

N'insistons donc plus sur le Nanteuil surmené par un éditeur de musique bien connu. Le baisser du rideau romantique suivit celui de la première représentation des *Burgraves*. Il ne voyait plus familièrement le Maître depuis plusieurs années. Cependant, à cette occasion solennelle, Hugo lui dépêcha Gautier pour lui demander de recruter « des Jeunes » comme on avait fait pour la première de *Hernani*. « Des Jeunes ? » répondit Nanteuil avec amertume, « des Jeunes ? Il n'y en a plus ! » Cependant il assista, passionné, enivré, muet, cloué à sa place,

Titre orné. Fac-similé d'une lithographie de Célestin Nanteuil (coll. R. P.).

même durant les entr'actes, à la première de ce drame, le plus noble, le plus sonore, le plus grand du théâtre moderne. A la sortie, — il partageait un appartement avec Français, — il passa le reste de la nuit à réciter des tirades entières qu'il avait retenues. Admirable

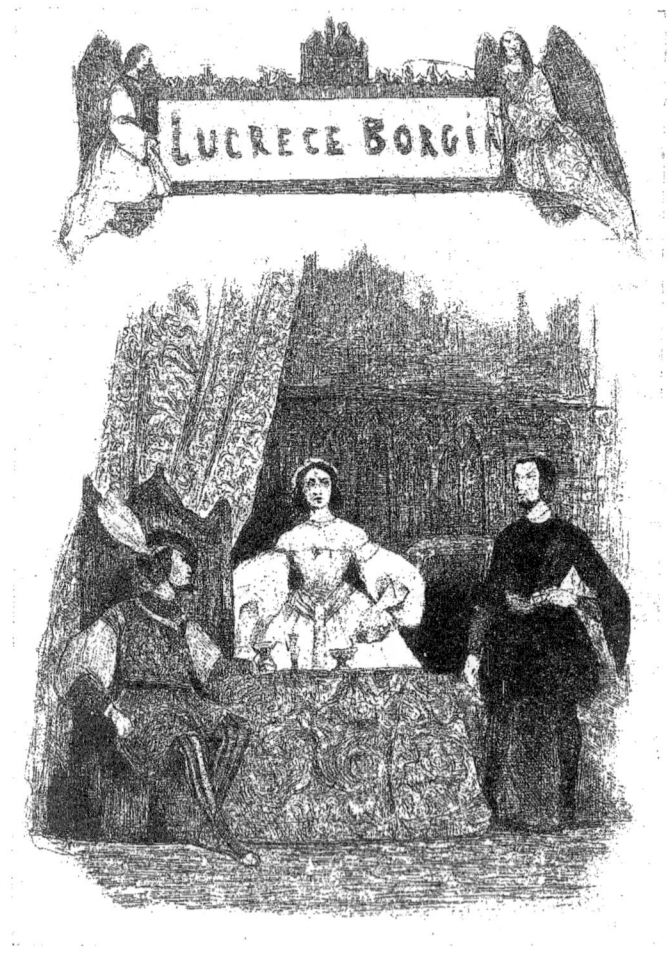

Lucrèce Borgia. Fac-similé de l'eau-forte de Nanteuil (coll. Béraldi).

crise d'admiration pour l'idole de sa jeunesse qui le réveillait, le secouait, refaisait de lui « un jeune ! »

La vie de Nanteuil fut traversée non pas par un roman, mais par une passion romanesque. Il fut amoureux, passionnément amoureux, de Marie Dorval, amoureux, on pourrait dire, jusqu'à en devenir bête, lui qui était très fin. Elle était plus que charmante, lui aurait

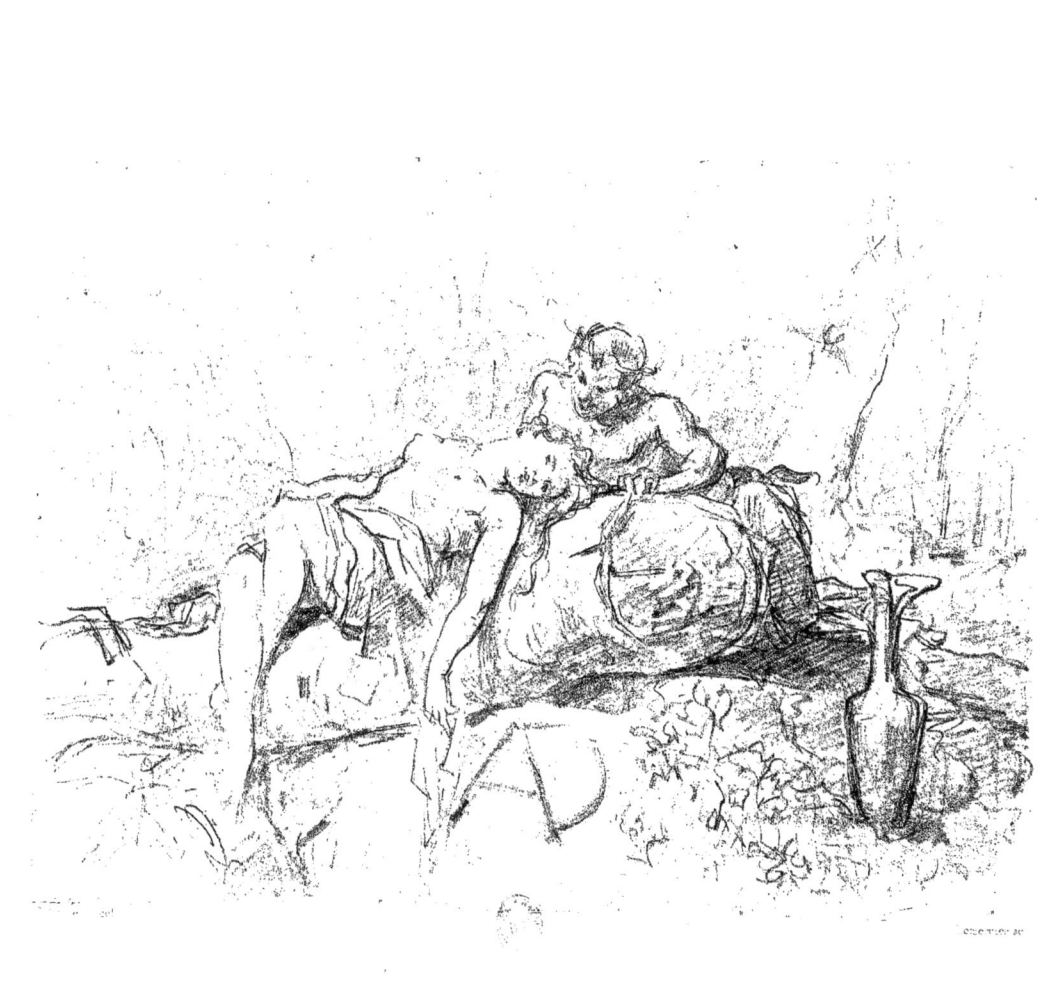

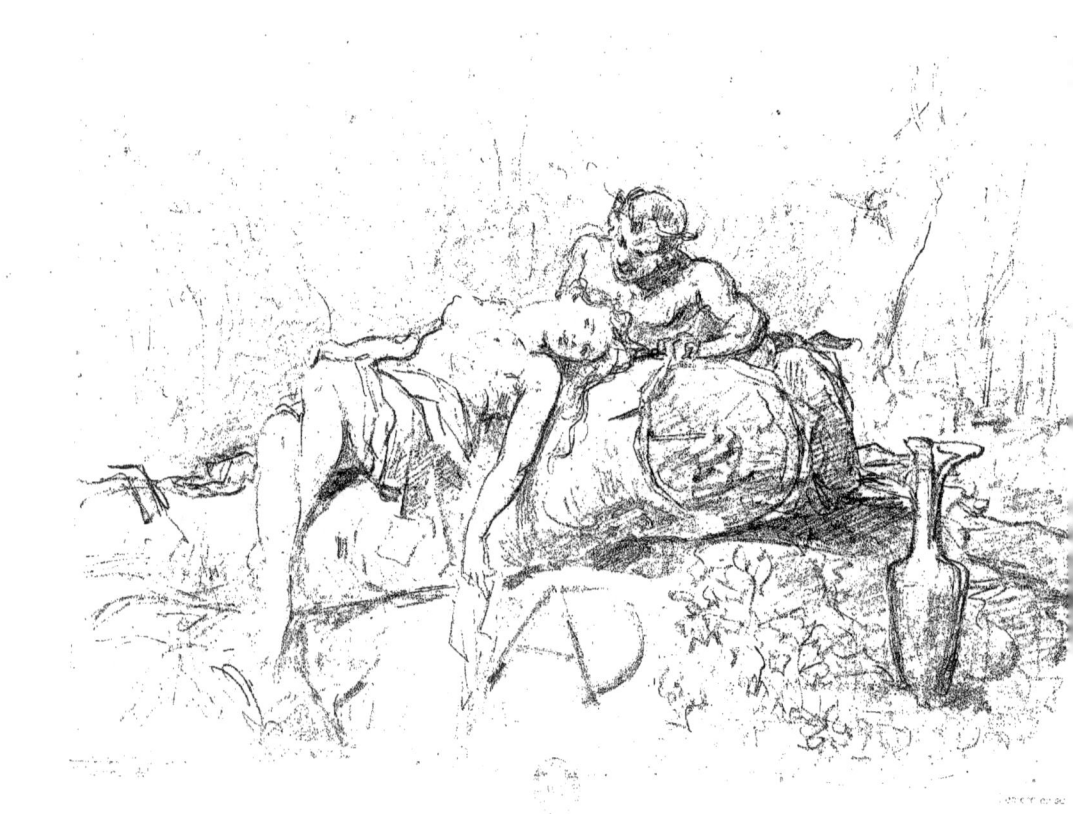

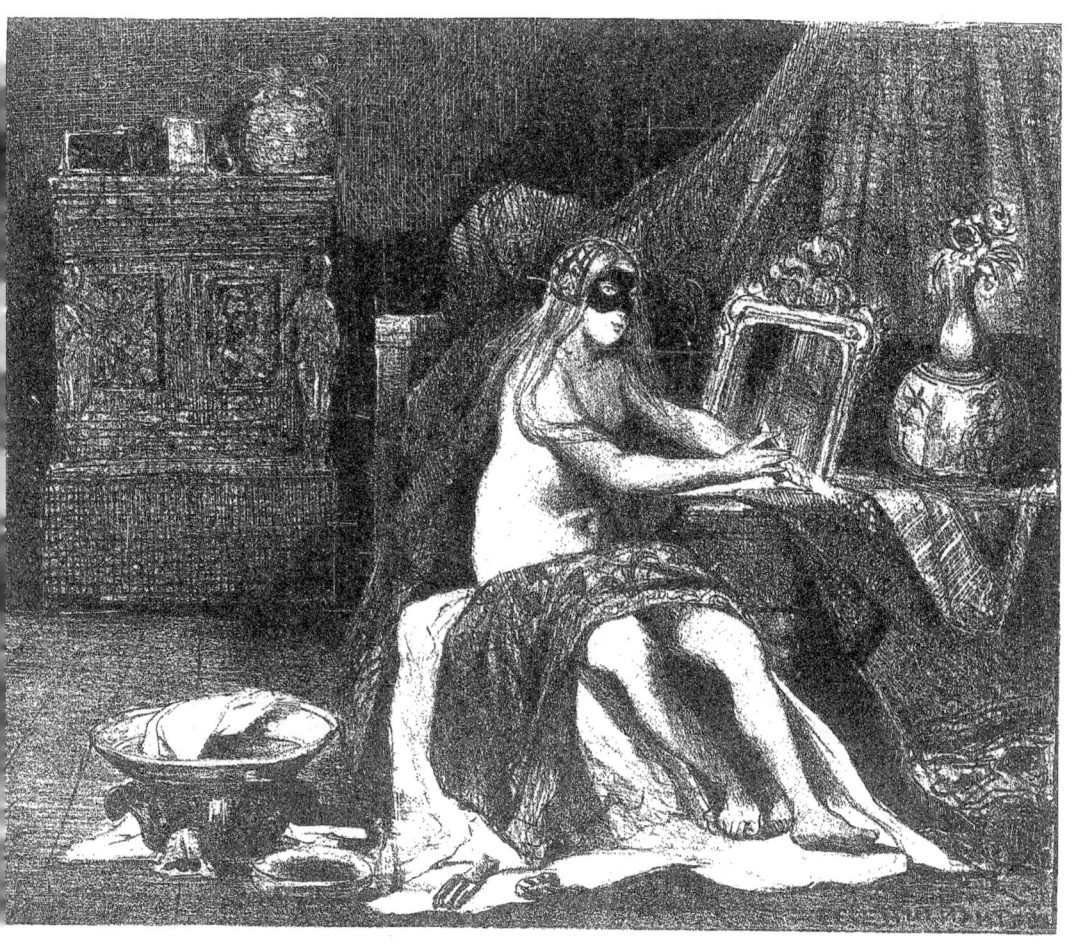

La Femme masquée. Fac-similé d'une lithographie de Célestin Nanteuil (coll. Ph. B.).

dit Hugo, elle était « pire ». Toujours est-il qu'elle conservait les déclarations dont on la bombardait, quoiqu'elle fût, outre son mari, en possession du comte Alfred de Vigny. J'ai eu dans les mains un paquet de lettres où on lui demande son cœur, signées, datées de tous les coins de Paris. Si j'ai fait reproduire celle de Nanteuil, c'est uniquement à cause de l'écriture et de la date. Nanteuil n'a presque point écrit, durant la période romantique. Au moins ses autographes sont-ils devenus d'une extrême rareté. On ne rencontre que les lettres écrites depuis sa direction du Musée de Dijon.

J'ai vu, une fois, Célestin Nanteuil, dans son atelier, aux environs de la place Furstemberg, si ce n'est là même. Une petite antichambre noire précédait la grande pièce où il travaillait. Je l'aperçus, en pleine lumière, debout devant sa toile. Il se retourna et me salua avec la politesse habituelle aux vieux combattants romantiques. Je lui expliquai que je venais lui demander d'envoyer quelques tableaux à l'exposition organisée par la Société des Amis des Arts, à Bordeaux. Il me répondit que son métier de lithographe ne lui laissant que peu de temps pour la peinture, il n'avait rien chez lui qui ne fût vendu. Sa tenue était un peu hautaine. J'essayai inutilement de le mettre sur le terrain des souvenirs. Je saluai et je partis.

Une de ses dernières eaux-fortes a été pour la *Bibliographie romantique* de Charles Asselineau : une Muse adossée à un tertre qui tient une longue trompette. C'est froid et mélancolique.

Célestin Nanteuil fut nommé professeur des Écoles et directeur du Musée à Dijon. C'était, pour ce vieux Parisien, un exil aussi lointain et aussi dur que celui d'Ovide. Pendant qu'il le subissait avec beaucoup de dignité, l'épouvantable guerre de 1870 s'abattit sur la France, et Dijon subit l'occupation allemande. Il revint mourir à Barbizon tout épuisé.

A la date du 28 août 1855, les Goncourt avaient piqué cette note dans le carnet dont Edmond livre aujourd'hui les toujours vivantes confidences[1].

Ils étaient allés à Bougival, « l'atelier de paysage de l'École française moderne ».

« ... Bougival, son inventeur ç'a été Célestin Nanteuil, qui eut le premier canot ponté, dans les temps où les bourgeois venaient s'y promener en bateaux plats... Nanteuil un grand, un long garçon, aux traits énergiques, à la douce physionomie, au sourire caressant, féminin. La personnification et le représentant de l'homme de 1830 habitué à la bataille, aux nobles luttes, aux sympathies ardentes, à l'applaudissement d'un jeune public, et en portant, inconsolable et navré, le regret et le deuil. Nanteuil constate avec tristesse la dépendance dans laquelle l'art est placé auprès du gouvernement, les particuliers ne subventionnant rien par leurs commandes...! La décoration picturale des cafés, des gares de chemins de fer surtout, de ces endroits où tout le monde attend, et où on regarderait...

« ... Puis nous avons causé de l'idéal, ce ver rongeur du cerveau, « ce tableau que nous « peignons avec notre sang », a dit Hoffmann. La résignation du « c'est ma faute » est encore revenue aux lèvres de Célestin Nanteuil. Pourquoi nous éprendre de l'inréel, de l'insaisissable ? Pourquoi ne pas porter notre désir vers quelque chose de tangible ? Pourquoi ne pas grimper sur un dada qui se puisse enfourcher? Être collectionneur, voilà un joli dada de bonheur! Jadis la religion, c'était là le magnifique dada, mais c'est empaillé maintenant. Ou encore le dada du père Corot qui cherche des tons fins, et qui les trouve, et à qui ça suffit... Et pour l'amour, mon Dieu, ce que nous exigeons de la créature humaine! Nous demandons à nos maîtresses d'être à la fois des honnêtes femmes et des coquines. Nous exigeons d'elles tous les vices et toutes les vertus. Le plaisir donné par la femme

1. *Journal des Goncourt* (1^{re} série), 1 vol. in-18 (1887).

Esmeralda, Décor de la *Esmeralda*, opéra de V. Hugo, musique de M^{lle} Bertin. Fac-simile d'une épreuve de C. Fanteuil (coll. de M. Parian).

jeune et belle, nous ne le savourons pas complètement. Nous avons une maladie dans la tête. Les bourgeois ont raison. Mais être raisonnable, est-ce vivre ?... »

Et les Goncourt poussent plus avant le surprenant portrait de l'artiste, soldat de cette génération raffinée et philosophe.

« ... Un esprit distingué, attaqué d'une paisible nostalgie de l'idéal en politique, en littérature, en art, mais ne se lamentant qu'à demi-voix, et ne s'en prenant qu'à lui-même de sa vision de l'imperfection des choses d'ici-bas. Un homme essentiellement bon, tendre, indulgent, modeste, et faisant peu de bruit, et riant sans éclat, et plaisantant sans fracas.

« Ce mot d'une dame à Dumas l'explique bien, ce railleur discret et voilé.

« — Ah! mais, il est spirituel votre Nanteuil, je ne m'en étais jamais aperçue...! »

« ... L'avenir inquiète Nanteuil, il a la crainte du travail pouvant manquer à sa vieillesse, d'un jour à l'autre; voyant l'illustration de la romance, dont il vivait en grande partie, déjà abandonnée. Et il récapitule tous ces morts de mérite auxquels le XIXᵉ siècle n'a donné que l'Hôpital et la Morgue : son ami Gérard de Nerval qui s'est pendu, Tony Johannot qui, après avoir perdu, dans le *Paul et Virginie*, de Curmer, les 20,000 francs qu'il avait gagnés pendant toute sa vie, a été un peu enterré avec l'aide de ses amis, etc. — Oui, je sais bien, dit-il, si j'avais été raisonnable, j'aurais vécu dans une petite chambre, j'aurais dépensé 15 sous par jour, et maintenant j'aurais quelque chose devant moi. C'est ma faute ! »

J'évoquais, tout à l'heure, le nom de Charles Asselineau à propos de la *Bibliographie romantique*[1], le premier travail qui ait attiré l'attention du public, à partir de 1870, sur la période en partie délaissée, en partie oubliée, dont nous nous efforcerons, à notre tour, de remettre quelques figures originales en lumière. Charles Asselineau, esprit fin, limité, mais sûr dans ses affections, lettré raffiné plus qu'écrivain, portait à Célestin Nanteuil beaucoup d'amitié et d'estime. Il lui a dû une partie des renseignements à l'aide desquels il annotait intelligemment sa belle et nombreuse bibliothèque, composée des éditions originales des plus rares romantiques. Il en avait réuni un à un les exemplaires, par amusement, non avec l'idée d'une hausse qui l'enrichirait. Il n'eût pas été de bon ton parmi les bibliophiles d'alors de parler de la valeur marchande de ces livres, lesquels, d'ailleurs, ne dépassaient guère 3 francs, brochés, en condition d'émission.

Lorsque la nouvelle de la mort de Nanteuil fut certaine, Asselineau composa une sorte d'éloge funèbre. Il ne le lut, ni ne l'imprima. Il en donna le manuscrit à M. Édouard Hédouin, si dévoué, si fidèle à la mémoire de son maître ; et dans ce manuscrit nous allons choisir quelques paragraphes.

Asselineau, revenant sur une phrase un peu dédaigneuse, échappée à Ch. Baudelaire dans son *Salon de* 1859, donne comme correctif ce jugement parisien, bien autrement équitable :
« M. Nanteuil est un des plus nobles, des plus assidus producteurs qui honorent la seconde phase de cette époque. Il a mis un doigt d'eau dans son vin[2], mais il peint et compose toujours avec énergie et imagination.. Il y a une fatalité dans les enfants de cette école victorieuse. Le Romantisme est une grâce, céleste ou infernale, à qui nous devons des stigmates éternels. Je ne puis jamais contempler la collection des ténébreuses et blanches

1. La seconde édition « revue et très augmentée » est due en partie à Poulet-Malassis, l'excellent éditeur. Elle eut un supplément, chez Rouquette, er 1874.

2. « Le vin » de Nanteuil, pour prendre le mot de Baudelaire, paraissait un peu âpre aux éditeurs. Trois eaux-fortes, entre autres, pour une édition de Musset, ne furent point acceptées et sont aussi rares que celles pour la *Notre-Dame de Paris*.

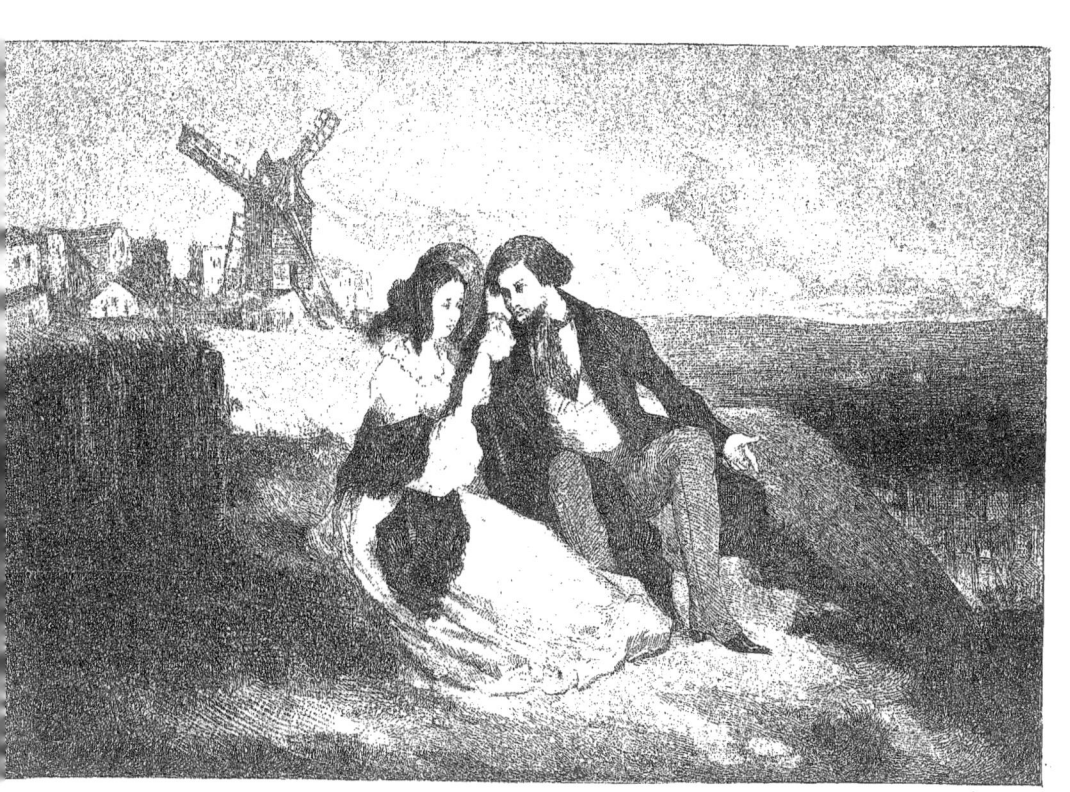

La Butte Montmartre. Fac-simile d'une eau-forte publiée dans l'*Artiste*.

vignettes dont Nanteuil illustrait les ouvrages de ses amis, sans sentir comme un petit vent frais qui fait se hérisser le souvenir... »

Il rappelle ensuite ce fin croquis d'après nature, de Gautier : «... Élias Wildmant Padius nous avait été suggéré par un de nos amis du Petit-Cénacle, Célestin Nanteuil, qu'on eût pu appeler « le jeune homme Moyen Age. » Il avait l'air d'un de ces longs anges thuriféraires ou joueurs de sambuque qui habitent les pignons des cathédrales, et qui serait descendu par la ville au milieu des bourgeois affairés, tout en gardant son nimbe derrière la tête, en guise de chapeau, mais sans avoir le moindre soupçon, qu'il n'est pas naturel de porter son auréole dans la rue. Sa taille spiritualiste s'effilait et semblait vouloir monter vers le ciel, élançant sa tête comme un encensoir.

« La physionomie de cette tête angélique n'exprimait aucune des préoccupations de l'époque. On eût dit que, du haut de son pinacle gothique, Célestin Nanteuil dominait la ville actuelle, planant sur l'océan des toits, regardant tournoyer les fumées bleuâtres, apercevant les places comme des damiers, les rues comme des dents de scie dans des bancs de pierres, les passants comme des fourmis ; mais tout cela confusément à travers l'estompe des brumes, tandis que de son observatoire aérien il voyait avec tous leurs détails les roses à vitraux, les clochetons hérissés de cloches, les rois, les patriarches, les prophètes, les saints, les anges de tous ordres, toute l'armée nombreuse des démons ou des chimères, onglée, écaillée, dentue, hideusement ailée, génisses, tarasques, gargouilles, têtes d'âne, museaux de singe... »

Gautier ajoute, à propos des eaux-fortes, « qu'il les improvisait au bout de sa pointe. » Cela n'est pas tout à fait exact. Il traçait, d'un crayon à la mine de plomb taillé très fin, des croquis préparatoires très travaillés. J'en connais un pour la *Cape et l'Épée*, le volume de poèmes de Roger de Beauvoir. Mais ce qui est plus curieux, ce sont les procédés qui lui étaient personnels : « nous l'avons vu, pour arriver à rendre le grain d'une vieille muraille, poser un morceau de tulle sur un papier et tamponner du bistre à travers les mailles. » Gautier faisait allusion au frontispice de *Feu et Flamme*, de Philothée O'Neddy (1833).

Le grand service qu'a rendu Célestin Nanteuil, c'est d'avoir radicalement débarrassé le marché de l'art des troubadours à crevés, des pages douceâtres, des bergères pensives, des capitaines moulant leurs muscles sous des maillots collants.

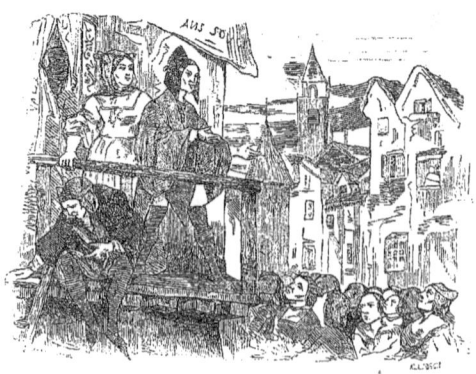

« Tréteaux des Enfants sans souci. » Vignette de C. Nanteuil gravée sur bois et extraite du *Monde Dramatique*.

Ed. MONNIER et Cie, éditeurs, 7, rue de l'Odéon, PARIS.

MONUMENTS HISTORIQUES
DE
FRANCE
Splendide publication grand in-folio

Les *Monuments historiques de France* paraissent par livraisons format grand in-folio, et comprennent six planches hors texte tirées en phototypie par la maison Peigné, de Tours, avec des notices illustrées pour chacune d'elles.

Ces notices sommaires, rédigées par Henri du Cleuziou, sont ornées de lettres et de culs-de-lampe empruntés aux détails d'architecture des monuments dont il est question, ou complètent, au point de vue du pittoresque et de la curiosité, notre splendide publication, en donnant quelques illustrations intéressantes sur les vieilles villes, lieux pittoresques où se trouvent nos monuments historiques. Nous publions également, en tête des notices, les blasons et écussons, en couleur or et argent, signalés dans le texte.

Chaque fascicule est enfermé dans une magnifique couverture en couleur, tirée en chromotypographie par la maison Crété, d'après l'aquarelle de Giraldon.

Lorsqu'une époque ou un genre sera complet — Époque : xiie, xiiie, xvie siècles ; Châteaux, Églises, Monastères, etc., — un article spécial en résumera les tendances, en donnera tous les caractères.

Des tables complémentaires, que nous publierons alors, serviront à faire un classement méthodique de toutes nos planches.

Les nécessités de notre œuvre nous forcent, jusqu'à ce classement définitif, à un semblant de désordre qui sera rectifié par la suite même de notre publication.

L'ouvrage paraît par livraisons à 10 francs. Les souscriptions sont de douze livraisons, mais peuvent, au gré des souscripteurs, être payables par trois, six ou douze.

Il a été tiré 30 exemplaires de cet ouvrage, signés, numérotés, sur papier du Japon, au prix de 20 francs la livraison.

LES TROIS PREMIÈRES LIVRAISONS SONT EN VENTE
La Quatrième est sous presse et paraîtra incessamment.

Pour conserver ces livraisons, nous avons fait confectionner un carton spécial que nous livrerons à nos abonnés ou acheteurs au fascicule, au prix de 2 francs.

GÉRARD DE NERVAL

Prosateur et Poète

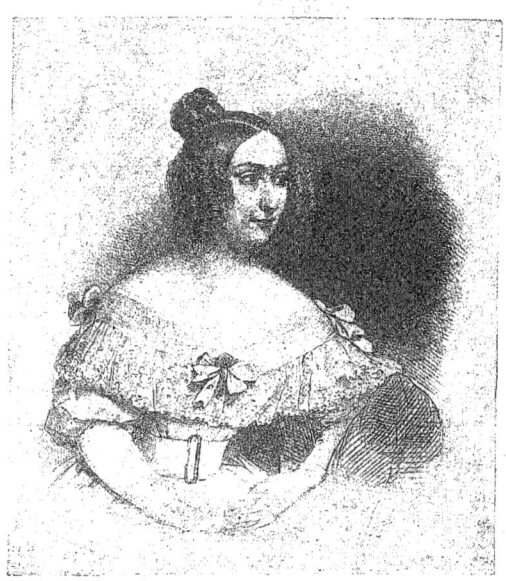

Portrait de Jenny Colon. Fac-similé d'une lithographie de Léon Noel (1837).

La légende s'est emparée de la naissance comme de la mort de Gérard de Nerval, car si l'on en croyait un séduisant fantaisiste, il faudrait voir en lui le frère de ces bâtards de Napoléon Ier, qui causèrent parfois quelques soucis à la police de Louis-Philippe et pratiquèrent de si larges saignées à la cassette de Napoléon III. Cette origine, à laquelle le médaillon bien connu de Jehan du Seigneur donnerait seul quelque vraisemblance, est mise à néant par le document le plus précis et le plus bourgeois du monde. M. Ch. Nauroy a retrouvé et publié, dans *Le Curieux*, un acte d'où il appert que Gérard Labrunie, fils de Étienne Labrunie, docteur en médecine, et de Marie-Marguerite-Antoinette Laurent, mariés le 1er juillet 1807, était né le 22 mai 1808 à 8 heures du soir, rue Saint-Martin, 96 ; les témoins étaient P. Ch. Laurent, linger, aïeul de l'enfant, et Gérard Dublanc, pharmacien, rue Saint-Martin, 98, qui le gratifia de son prénom.

Gérard ne fut tout d'abord Parisien que de par le registre municipal ; sa véritable patrie, celle à laquelle le ramenaient sans cesse ses promenades et ses souvenirs, fut Ermenonville et ses riants environs. Il a pris plaisir à établir lui-même ses origines picardes dans une page souvent citée, où il a montré comment un cheval échappé de l'écurie de son bisaïeul, en 1770, fut cause que son grand-père vint demeurer chez un de ses oncles dont il épousa la fille, et qui habitait un pavillon de chasse près des étangs de Châlis. De cette union, naquit une fille qui épousa M. Labrunie. Elle le suivit dans la campagne de Russie et mourut des fièvres qu'elle contracta en traversant un pont chargé de cadavres. Elle fut enterrée au cimetière polonais de Glogau. « Je n'ai jamais vu ma mère, dit Gérard ; ses

portraits ont été perdus ou volés, je sais seulement qu'elle ressemblait à une gravure du temps, d'après Prudhon ou Fragonard, qu'on appelait *La Modestie*. »

Son père, que jusqu'alors il n'avait guère mieux connu, revint en 1814 et ne le quitta plus. L'éducation qu'il lui donna ne ressemblait en rien à celle de l'Université de la Restauration ; non seulement il lui enseigna les éléments du grec et du latin, mais encore ceux de l'italien, de l'allemand, de l'arabe et du persan ; en même temps, il l'exerçait à la calligraphie française et orientale. La bibliothèque de son oncle, bien différente assurément de celle qui inspirait à Töpffer de si honnêtes et ingénieux récits, ouvrait chaque jour à sa jeune intelligence des perspectives nouvelles : il dévorait indistinctement les mystagogues et les hétérodoxes, les utopistes comme Spifame et les monomanes comme Restif. L'amour lui apparut à l'âge où les autres enfants connaissent à peine le sens de ce mot, sous les traits de Fanchette, d'Adrienne, d'Hélène et de Sylvie, de toutes ces « filles du feu » qui hantaient son imagination déjà troublée et attendrie par un séjour prolongé à la campagne, par la mystérieuse influence ambiante des « grands bois sourds », par des songeries sans fin au bord des eaux claires ou dormantes. M. Labrunie s'aperçut tardivement des dangers auxquels il exposait son fils, et se décida à lui faire suivre les cours du collège Charlemagne.

Dès lors, s'accusa la dualité qu'on put remarquer de tout temps chez Gérard : l'amalgame de connaissances abstruses qu'il avait entassées ne fut nullement un obstacle aux études classiques les plus correctes. Loin de s'exercer, comme son condisciple Th. Gautier, à manier des rythmes bizarres ou à se permettre la lecture des poètes latins de la décadence, il n'inspira aucune inquiétude à ses maîtres et récolta chaque année une ample moisson de couronnes en papier vert. Un seul incident, capital, il est vrai, dans l'existence d'un lycéen, signala ces années sur lesquelles Gérard lui-même ne nous a presque rien appris. Les *Messéniennes* de Casimir Delavigne étaient dans toutes les mains ; à l'âge qu'avait Gérard, l'imitation inconsciente est la forme la plus habituelle de l'admiration ; aussi écrivit-il la *France guerrière, élégies nationales* (in-8°, 32 p.), et bien plus, il les publia d'abord chez Ladvocat, ensuite chez Touquet, le colonel-éditeur qui lui dit en le regardant par-dessus ses lunettes : « Jeune homme, vous irez loin. »

Gérard, encouragé par les premières louanges que la presse libérale ne refusa pas à sa jeune muse et par les jalousies secrètes qu'il excitait chez plus d'un camarade, mit au jour, coup sur coup, d'autres *Elégies nationales : La mort de Talma, Napoléon*, des *Satires politiques*, *l'Académie* ou *les Membres introuvables*, satire littéraire. Cette dernière pièce, comme *M. Dentscourt ou le Cuisinier d'un grand homme*, appartient, il faut le dire, au domaine de la curiosité pure. Une clef serait indispensable pour goûter le sel de tant d'allusions qui nous échappent et quelques vers heureux, mais sans originalité propre, assureraient tout au plus à Gérard, s'il s'en était tenu là, une petite place derrière Barthélemy et Méry, qui, précisément alors, accablaient le gouvernement de Charles X de leur *Villéliade*, de leur *Corbiéreide*, de leurs *Sidiennes*. A cette période aussi et à ce courant appartient encore la *Couronne poétique* de Béranger (1828, in-32), dont Gérard se fit l'éditeur et où l'on trouve une ode que je n'aurai pas la cruauté de citer tout entière :

> O Béranger, muse chérie,
> Toi dont la voix unit toujours
> Le souvenir de la patrie
> Au souvenir de tes amours, etc.
>

> Un jour viendra, la France émue
> Rendra justice à tes vertus,
> On verra surgir ta statue,
> Mais alors tu ne seras plus, etc.

« La gloire, la victoire, les enfants de la lyre, » rien ne manque aux strophes poncives du poète à qui les railleries du Cénacle firent souvent expier cette débauche d'admiration juvénile.

Chose curieuse, il dut la véritable révélation de son originalité à des traductions. Bien qu'au dire de bons juges il sût l'allemand d'une façon assez imparfaite, il entreprit, après MM. de Sainte-Aulaire et Albert Stapfer, de faire connaître *Faust* à ses contemporains. On sait avec quel intérêt Gœthe suivait le progrès des nouvelles doctrines littéraires en France, et combien il s'applaudissait d'avoir contribué à cette émancipation. Les lithographies d'Eugène Delacroix pour la traduction de M. Albert Stapfer, les visites d'Ampère et de David d'Angers ont laissé une trace profonde dans les entretiens pieusement notés chaque jour par le fidèle Eckermann. L'adaptation de Gérard ne fut pas moins bien accueillie. « Quant à la traduction de Gérard, disait Gœthe, bien que la plus grande partie soit en prose, elle est fort réussie. Je n'éprouve plus de plaisir à lire le *Faust* en allemand; mais dans cette traduction française, chacun des détails reprend sa fraîcheur, sa nouveauté, son esprit. » *Faust* eut bientôt une seconde édition (1835), ornée d'une eau-forte de Leleux, d'après Rembrandt. Deux ans plus tard, Gérard publiait des morceaux choisis de Klopstock, de Gœthe, de Schiller, de Bürger, réimprimés depuis, à la suite de diverses éditions du drame. Il y travaillait sans doute encore, quand il écrivait le billet dont nous donnons le fac-simile, billet que M. Henri Cordier a bien voulu nous communiquer, et dont la signature constitue une rareté autographique, en même temps qu'elle soulève une question restée jusqu'ici sans solution. A quel moment et pour quel motif Gérard adopta-t-il le pseudonyme de Nerval devenu aujourd'hui son nom devant la postérité, mais dont la terminaison quelque peu surannée dut faire froncer le sourcil à plus d'un compagnon des bandes d'Hernani? Encore hésita-t-il entre *Gerval* et *Nerval*; mais une fois sa résolution prise, il ne fut plus Labrunie qu'une seule fois, lorsque Renduel annonça les *Aventures d'un Gentilhomme périgourdin*, que ni lui ni Gautier n'écrivirent jamais.

La date et les circonstances précises de sa liaison avec Victor Hugo ne nous sont pas mieux connues, mais elles ne doivent pas être de beaucoup antérieures à 1830. Ce fut lui et Petrus Borel qui présentèrent Th. Gautier au Maître, avant la première d'*Hernani*, et qui lui firent délivrer le fameux mot de ralliement : *Hierro*, que l'on distribuait aux initiés. Cependant le « témoin » de *Victor Hugo raconté* ne l'a nommé qu'en passant, et c'est dans les poésies de Gérard même qu'il faut rechercher la trace de cette illustre liaison. Le 16 octobre 1830, il dédiait à Victor Hugo *Les Doctrinaires*, ode inspirée par l'avortement de la révolution de Juillet, où il suppliait le poète de ne plus chanter Napoléon :

> Lui que nous aimons tant, hélas! malgré des crimes
> Qui sont, par une vaine et froide majesté,
> D'avoir répudié deux épouses sublimes,
> Joséphine et la Liberté,

et souhaitait :

> Que chaque révolution
> Tende une corde à sa lyre.

L'année suivante, *Notre-Dame* lui inspirait quelques vers recueillis seulement dans la récente édition de ses *Œuvres complètes :*

> Notre-Dame est bien vieille ; on la verra peut-être
> Enterrer cependant Paris qu'elle a vu naître...

En 1831, Gérard était avant tout un bousingot. S'il n'a pas créé le mot, il a pratiqué la chose. Il jetait sur un air populaire et sous le pseudonyme tout indiqué du « Père Gérard, patriote de 1789, ancien décoré de la prise de la Bastille, » d'ironiques adieux aux députés de la législature de 1830 :

> Allez-vous-en, vieux mandataires,
> Allez-vous-en chacun chez vous !

Il chantait les désespérances des jeunes hommes d'alors :

> Liberté de Juillet, femme au buste divin
> Et dont le corps finit en queue,

tant et si bien, qu'un beau jour il se réveilla :

> Dans Sainte-Pélagie,
> Sous ce règne élargie,

pour avoir pris sa part d'une orgie qui rappelle quelque peu celle du *Bol de punch* des *Jeunes-France*, et que la police aurait rattachée, par on ne sait quels fils mystérieux, au complot de la rue des Prouvaires. Ces premiers *Prigioni*, que Gérard a contés avec la bonne humeur et l'insouciance dont il ne se départait jamais, furent ses adieux à la vie politique.

Il partageait avec M. Camille Rogier un logement situé sous les combles du numéro 5 de la rue des Beaux-Arts, menant dès lors l'existence noctambule et péripatéticienne qui le faisait comparer par Th. Gautier à l'hirondelle apode. Ce promeneur intrépide se lassait pourtant des ascensions, et il proposa un jour à M. Rogier de louer dans l'impasse du Doyenné un appartement composé en tout, ou peu s'en faut, d'un salon immense orné de trumeaux et divisé par quelques cloisons. M. Rogier accepta ; les cloisons furent abattues et les deux amis se virent logés comme des artistes seuls pouvaient l'être à une époque où la beauté des choses anciennes n'existait que pour eux.

Les courses de Gérard profitaient singulièrement à l'embellissement de ces musées intimes où la spéculation n'entrait pour rien ; c'est ainsi qu'un jour M. Rogier vit arriver deux grands panneaux brossés par Fragonard : le *Colin Maillard* et l'*Escarpolette* que Gérard avait dénichés pour 50 francs. Ces panneaux furent même l'origine de la décoration du fameux salon et des fêtes qui s'y donnèrent. Chaque jour, vers cinq heures, M. Rogier, qui travaillait alors à ses charmantes illustrations des *Contes* d'Hoffmann, interrompait sa tâche ; quelques amis, M. A. J. Lorentz, Burat de Gurgy, Th. Gautier, Arsène Houssaye, Ed. Ourliac, Roger de Beauvoir, etc., etc., se donnaient rendez-vous chez lui et souvent la causerie se prolongeait au delà des heures tolérées par les règlements de police. Bientôt on décida qu'on offrirait un bal, non seulement aux amis et amies, mais aux femmes du monde masquées ou voilées qui voudraient bien prendre part à la fête, car Gautier, par horreur de l'habit noir, demandait que le bal fût paré et travesti. L'embarras n'était pas dans le recrutement des invités des deux sexes, mais il fallait s'efforcer de

Mon cher ami

Je vous ai écrit de la Préfecture mais je ne
sais si vous aurez reçu ma lettre ; car on ne
les envoie pas toutes. C'est donc si vous ne
l'avez pas reçue que je vous prie de me rendre
le service que j'ai ai refusé il y a quelques jours
et d'aller chez Levavasseur libraire au palais
royal, ou Heideloff rue Vivienne n° 8 ou 16
m'acheter un almanach allemand intitulé
Cornélia, dont j'ai le plus pressant besoin
et qui coûte environ dix francs puis de me
l'envoyer à Ste Pélagie par votre jeune homme.
Si vous voulez me voir demandez un laisser
passer à la préfecture. Je ne doute pas que vous
ne vous hâtiez d'obliger un vieux prisonnier et
je vous en aurai une bien grande reconnaissance.

votre dévoué
Gerard Labrunie

divertir leurs yeux et leurs oreilles. Le souvenir d'un bal célèbre auquel Alex. Dumas avait convié le Tout-Paris d'alors ne fut pas étranger, je le présume, à la décision prise par le petit groupe de la rue du Doyenné; seulement Dumas avait eu à sa disposition comme décorateurs Delacroix, Louis et Clément Boulanger, Alfred et Tony Johannot, Grandville, Jadin, Barye, Decamps, Ciceri, Ziegler et enfin Nanteuil, le seul artiste que les relations

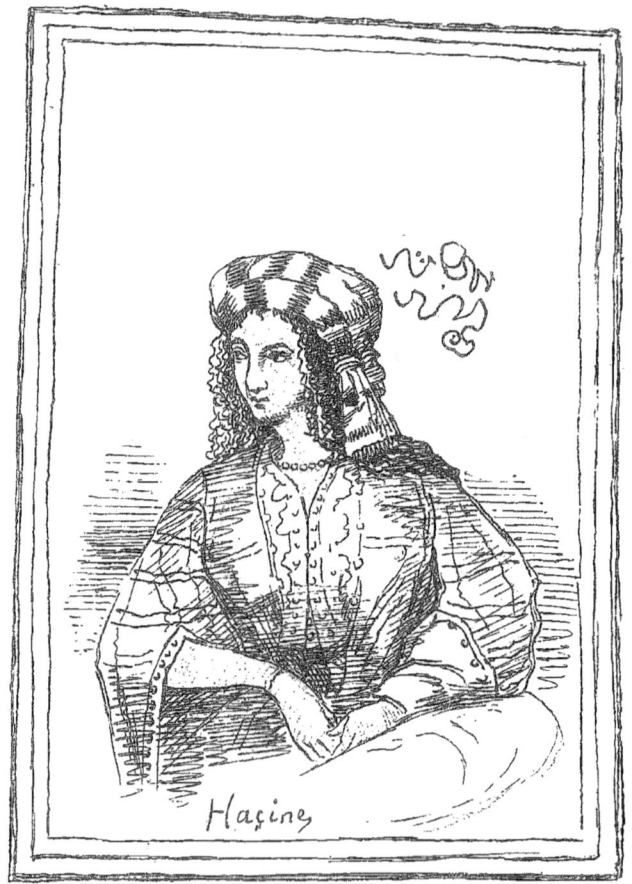

Dessin de Gérard de Nerval.

personnelles de Rogier, de Gautier et de Gérard leur permettaient de mettre en réquisition; mais ils n'eurent pas de peine à racoler un certain nombre de débutants qui s'appelaient Théodore Rousseau, Corot, Ad. Leleux, Chasseriau, Aug. de Châtillon, Wattier et même Marilhat qui se contenta, il est vrai, d'esquisser à la craie trois palmiers et le dôme d'une mosquée. Th. Rousseau, amené sans doute par Lorentz, car il vivait alors, comme toujours, dans une solitude quelque peu farouche, peignit deux paysages, Corot deux vues de Provence en hauteur, Leleux des buveurs, Chasseriau des Bacchantes tenant des

tigres en laisse, Châtillon un moine rouge lisant une Bible ouverte sur la hanche d'une femme nue, Wattier un sujet galant, Nanteuil une naïade, C. Rogier la Cydalise, reine de ce petit monde et véritable patronne de *la Bohême galante*, dont la mort devait laisser au cœur de Gautier un deuil inconsolable. Burat de Gurgy avait écrit le livret d'un ballet pantomime, le *Diable boiteux*, joué quelques mois plus tard à l'Opéra et où brillait la jeune Lorry, de l'Académie royale de musique ; une parade empruntée au *Théâtre des boulevards*, le *Courrier de Milan*, dans laquelle Ourliac tenait, à la satisfaction unanime, l'emploi d'Arlequin, et une autre parade d'Ourliac lui-même, *la Jeunesse du temps et le Temps de la jeunesse*, terminaient le spectacle. Gautier lisait dans la coulisse un prologue en vers, aujourd'hui perdu, tandis que Burat de Gurgy, travesti en magicien, bouche close et baguette en main, soulignait par ses gestes le sens des vers du poète invisible [1].

Cette représentation restée célèbre fut suivie de bien d'autres folles soirées dont *la Bohême galante* et les appendices des *Poésies* d'Arsène Houssaye (1850) nous ont conservé le souvenir. Elles eurent pour résultat final le congé, en bonne et due forme, octroyé aux turbulents locataires de l'impasse, qu'à cette époque, d'ailleurs, Gérard avait déserté.

La *Presse* naissante opposait alors au J.-J. des *Débats* le G.-G. de Gautier et de Gérard, bien que, le plus souvent, l'article fût d'un seul d'entre eux : « Fraternelle alternative, écrivait Gautier en 1867, que Gérard comparait à celle des Dioscures dont l'un paraît quand l'autre s'en va. Hélas ! il est parti pour ne plus revenir... » C'est ainsi que Gérard tint la plume pendant le voyage de Gautier en Espagne (1840) et durant sa campagne d'Afrique à la suite du maréchal Bugeaud (juillet-août 1845).

« Toutes les idées de la jeunesse, a dit Th. Gautier, étaient tournées vers le théâtre, ce centre lumineux vers lequel convergent les attentions les plus diverses, depuis les plus sérieuses jusqu'aux plus frivoles ; le théâtre, où la femme, parée comme pour un tournoi, écoute, regarde en rapprochant deux ou trois fois ses mains, gantées de blanc, semble comprendre, juger et décerner la palme. Le roman-feuilleton des journaux n'était pas inventé. Le théâtre était donc le seul balcon d'où le poète pût se montrer à la foule..... »

Gérard, comme tant d'autres, et même avec plus de persévérance que bien d'autres, tenta vainement l'escalade. De son *Molière chez Tartufe*, comédie en trois actes lue à l'Odéon et plus tard chez M^{me} de Girardin (est-ce la même que cette *La Forêt* dont parle Gautier ?), de la « diablerie » du *Prince des sots* et du drame de la *Dame de Carouge*, pour lequel Gautier fut son collaborateur, il ne reste rien que les titres. Plus heureux, un autre drame, *Nicolas Flamel*, est représenté du moins par quelques scènes réimprimées dans l'édition Lecou (1855) du *Rêve et la vie*.

Passionnément épris de Jenny Colon, Gérard avait appliqué les premiers fonds d'un héritage assez important qu'il fit alors à la création du *Monde dramatique*, revue littéraire, théâtrale et artistique dont il n'eut pas à chercher bien loin les collaborateurs, et qui, dans sa pensée, était avant tout consacrée à la louange de l'idole.

Il était alors dans toute la ferveur de son amour pour cette femme dont il n'a, je crois, nulle part imprimé le nom et qui cependant ne doit qu'à cet amour de survivre

1. Je dois à M. Camille Rogier ces détails qui complètent ceux que Gérard a donnés dans *la Bohême galante*. M. de Spoëlberch a réussi à déterminer par le timbre d'une lettre d'invitation de Gautier à Alph. Esquiros la date de cette solennité fameuse : samedi 28 novembre 1835. De la décoration unique du salon qui en fut le théâtre il ne reste aujourd'hui que les panneaux de Fragonard appartenant à M. Étienne Arago et un *Berger* et une *Bergère* de Roqueplan chez M. Arsène Houssaye ; le reste de ce que Gérard avait arraché au badigeon du propriétaire disparut peu à peu dans ses « malheurs », comme il le disait à Balzac, en lui empruntant un mot de sa propre langue.

GÉRARD DE NERVAL

dans la mémoire de quelques lettrés. C'est elle qu'il incarna — singulier rapprochement — dans cette *Reine de Saba* dont Meyerbeer devait écrire la musique et qui, d'un projet d'opéra à grand spectacle, devint un épisode du voyage en Orient, dans les *Nuits du Ramazan*. C'est pour elle qu'il acheta ce fameux lit en bois sculpté dans lequel il n'osa jamais coucher, non que l'objet d'une telle passion y fût insensible, mais parce que, timide à l'excès, Gérard perdit un soir d'hiver l'occasion de planter ce *clou d'or* sans lequel, selon Sainte-Beuve, il n'y a pas de liaison féminine durable.

Pour se distraire, Gérard entreprit vers la même époque la série singulièrement compliquée et embrouillée de ses pérégrinations où la publication de sa correspondance pourrait seule introduire quelque ordre chronologique. Un chapitre de *Caprices et zigzags* nous le montre, sous le masque transparent de Fritz, entraînant le frileux et casanier Théo en Belgique; un peu plus tard en Angleterre. Un fragment de lettre publié par M. Maurice du Seigneur, et dont la suscription bizarre ne porte pas moins de quatre adresses différentes, nous apprend qu'en décembre 1834 il se trouvait à Marseille et fort en peine de fonds que son notaire tardait à lui envoyer. On sait par lui-même et par les bavardages d'Alex. Dumas les menus détails de ses aventures et mésaventures sur les bords du Rhin et en Allemagne.

De cette liaison avec Dumas naquirent un opéra-comique et deux drames qui eurent des fortunes diverses. *Piquillo*, opéra-comique en trois actes, musique de Monpou (31 octobre 1837), fut bien accueilli. « Enfin, disait Gautier, voilà donc une pièce qui ne ressemble pas aux autres et qui ne tient en rien à ce vaudeville éternel qui nous poursuit de théâtre en théâtre. » Le rôle principal, après celui de Piquillo, était tenu par Jenny Colon, sous le nom de Sylvia. L'actrice des Variétés était métamorphosée en cantatrice. « Elle a en elle, disait encore Gautier, de quoi se faire deux réputations. » Bien que le nom de Dumas fût en vedette sur l'affiche, il n'est pas douteux que l'affabulation du poème n'appartînt pour la majeure partie à Gérard, tout comme sa versification que Gautier comparait à celle d'*Amphitryon* et de *Psyché*.

Deux ans plus tard, le 10 avril 1839, la Porte-Saint-Martin représentait l'*Alchimiste*, et le 26, *Léo Burckart*. Le simple rapprochement de ces deux dates suffit pour faire comprendre quel sort avait été réservé à l'*Alchimiste*. Ni le prestige de Dumas, seul nommé sur l'affiche (il avait eu pour collaborateurs Gérard et Cordellier-Delanoue), ni le talent de Frédérik Lemaître, ni la beauté d'Ida Ferrier ne conjurèrent son sort. A peine avait-il disparu que *Léo Burckart* fit son apparition; peu s'en était fallu qu'elle n'eût jamais lieu. Au quatrième acte, une *vente de charbonnerie* avait longtemps mis en émoi la censure et les bureaux. Gérard a conté les démarches qu'il lui fallut faire six mois durant pour retirer son manuscrit des mains du ministère et comment M. de Montalivet se décida, un beau soir, à le lui rendre en ajoutant sans autre formalité : « Faites jouer votre drame; s'il cause quelque désordre, on le suspendra. »

Sur cette encourageante perspective, Gérard reporta la pièce à Harel, alors fort mal dans ses affaires et lésinant sur les moindres détails. Il suffira d'en rappeler un seul, car il est typique : à ce fameux quatrième acte, les étudiants affiliés à la Sainte-Wehme devaient, outre leur casquette à large visière, porter des masques noirs, comme il sied à des conspirateurs qui se respectent. Or, les figurants s'étaient déjà parés de leurs coiffures et l'on achevait le troisième acte que les fameux loups n'étaient pas encore distribués. Gérard courait, éperdu, du chef des accessoires au directeur, sentant s'écouler les minutes de l'entr'acte et percevant de la coulisse l'impatience croissante du public. « Ont-ils bien besoin de

leurs masques? » demandait Harel. — Comment! pour la scène du tribunal secret!... Vous le demandez? — C'est que l'on s'est trompé, on ne nous a envoyé que des masques d'arlequins!.. Ils ont cru qu'il s'agissait d'un bal, parce que dans les drames modernes il y a toujours un bal au quatrième acte!... » Que faire? Mélingue et Raucourt se prélassaient au foyer avec des loups de velours noir. Raucourt, voyant l'angoisse de Gérard en présence de ces nez de carlin et de ces moustaches frisées, eut une idée de génie. « Il n'y a qu'un moyen, dit-il, c'est de couper les moustaches. Le nez est un peu écrasé, mais pour des conspirateurs, cela ne fait rien : on dira qu'ils n'ont pas eu de nez. » En un clin d'œil, chacun se mit à l'œuvre, et quelques instants après les étudiants faisaient leur entrée, affublés de protubérances dont le parterre voulut bien se contenter. On ne siffla pas, et, au cinquième acte, un cri jeté par l'un des étudiants : « Les rois s'en vont, je les pousse, » provoqua des applaudissements qui firent craindre — ou espérer — à Harel une interdiction. Elle ne vint pas, et la pièce disparut au bout de trente représentations. Harel obtint même, pour le préjudice que lui avaient causé les scrupules de la censure, une indemnité dont Gérard eut la moitié, mais, avec sa délicatesse ordinaire, il ne voulut pas la toucher sans une compensation de sa part : « Je promis, dit-il, six cents francs de *copie* pour les six cents francs qu'on me rendait. J'ai envoyé des articles sur des questions de commerce et de contrefaçon pour le double de ce que j'ai pu recevoir. » Ce sont sans doute ceux qui suivent *Léo Burckart* dans l'édition originale. Ces articles furent écrits pendant ce séjour de Gérard à Vienne, au retour duquel il fut frappé de son premier accès et dut être interné chez le docteur Blanche. Ses amis le considéraient si bien alors comme perdu, que Jules Janin put écrire dans les *Débats* un long article où il parlait au passé du « pauvre enfant » qui, à l'en croire, ne reconnaissait plus personne. Si terrible qu'elle fût, la crise n'était pas définitive, et Gérard, calmé, décrivait lui-même son propre état, avec une lucidité singulière, dans une lettre [1] à madame Alex. Dumas (Ida Ferrier) :

<p style="text-align:center">Le 9 novembre (1841).</p>

« J'ai rencontré hier Dumas qui vous écrit aujourd'hui. Il vous dira que j'ai recouvré ce qu'on est convenu d'appeler raison, mais n'en croyez rien ; je suis toujours et j'ai toujours été le même, et je m'étonne seulement que l'on m'ait trouvé *changé* pendant quelques jours du printemps dernier. L'illusion, le paradoxe, la présomption sont toutes choses ennemies du bon sens dont je n'ai jamais manqué! Au fond, j'ai fait un rêve très amusant et je le regrette. J'en suis même à me demander s'il n'était pas plus vrai que ce qui me semble seul expliquable, naturel et vrai aujourd'hui. Mais comme il y a ici des médecins et des commissaires qui veillent à ce qu'on n'étende pas le champ de la poésie aux dépens de la voie publique, on ne m'a laissé sortir et vaquer définitivement parmi les gens raisonnables, que lorsque je suis convenu bien formellement d'avoir *été malade*, ce qui coûtait beaucoup à mon amour-propre et même à ma véracité. Avoue! avoue! me criait-on, comme on faisait jadis aux sorciers et aux hérétiques, et, pour en finir, je suis convenu de me laisser classer dans une *affection* définie par les docteurs et appelée indifféremment théomanie ou démonomanie, dans le dictionnaire médical. A l'aide des définitions incluses dans ces deux articles, la science a le droit d'escamoter ou de réduire au silence tous les prophètes et voyants prédits par l'Apocalypse, dont je me flattais d'être l'un!.... »

A quelque temps de là, il partit pour l'Orient. En débarquant à Constantinople, son

[1]. Publiée par M. Étienne Charavay dans la *Revue des documents historiques*, tome V, p. 85.

Habitation de Gérard à Constantinople. Dessin inédit d'après nature par Camille Rogier.

premier soin fut de s'enquérir de l'adresse de son ami Rogier, qui, lui aussi, avait quitté Paris depuis plusieurs années et qui ne se doutait guère alors que ses talents de peintre et de portraitiste le conduiraient aux importantes fonctions de Commissaire général du gouvernement français dans les mers du Levant. C. Rogier pilota Gérard dans les méandres du vieux Constantinople et le conduisit d'abord chez le fameux marchand de curiosités Ludovic, qui, sur les instances de Gérard, l'installa dans un caravansérail dont C. Rogier nous a, dans un précieux dessin inédit, conservé la physionomie pittoresque. Le séjour de Gérard à Constantinople lui fournit le sujet d'une série d'articles qui, avant d'être réunis en volumes, furent un des grands succès de la *Revue des Deux Mondes*.

De Constantinople Gérard avait gagné la Grèce, l'Égypte et le Liban, adoptant la vie orientale avec toutes ses conséquences et se résignant même, pour couper court aux soupçons malveillants que provoquait son célibat, à acheter la fameuse *femme jaune*, qui lui causa tant de soucis et dont madame Bourée, mère du diplomate actuel, finit par le débarrasser. On la baptisa et on la maria plus tard à un Italien qui avait fui Naples pour quelques peccadilles et qui la rendit mère de plusieurs enfants.

Gérard rentra en France avec C. Rogier qu'il avait retrouvé à Constantinople. Ses amis purent un moment espérer que son exaltation cérébrale avait pris fin. Jamais il ne fut plus maître, en apparence, de sa pensée, et cette période de 1846 à 1850 est vraiment celle de sa véritable floraison intellectuelle. Les *Scènes de la vie orientale* paraissaient dans la *Revue* à des intervalles à peu près réguliers. Il contait aux lecteurs du *National* son invraisemblable pourchas des *Aventures du sieur abbé comte de Bucquoy*. Il obtenait enfin à l'Opéra-Comique avec les *Monténégrins* (31 mars 1849) un succès tel que, durant le carnaval de 1850, les bouchers adoptaient pour le cortège du bœuf gras les costumes des figurants et invitaient l'auteur à un banquet où il développa, — sans faire de prosélytes, on peut le croire, — ses théories végétariennes.

Le théâtre cependant ne lui fut pas toujours aussi clément : ni le *Chariot d'enfant*, drame en cinq actes et en vers, imité de Soudraka, avec la collaboration de Méry (Odéon, 13 mai 1850), ni l'*Imagier de Harlem*, autre drame également dû à la collaboration de Méry et de Bernard Lopez (Porte-Saint-Martin, 27 décembre 1851), ne se maintinrent longtemps sur l'affiche. Le public ne prit qu'un intérêt médiocre à des affabulations antérieures de vingt siècles à l'ère chrétienne, bien que, selon la remarque de Gautier, on y trouvât, tout comme dans *Marion Delorme* et les *Mystères de Paris*, la réhabilitation de la courtisane par l'amour et celle du voleur par un sentiment généreux. Il ne consentit pas davantage à partager les émotions et les souffrances de Laurent Coster, à qui, suivant la tradition hollandaise, Gérard restituait l'invention de l'imprimerie. De deux autres tentatives dramatiques de la même époque, l'une, la *Nuit blanche* (avec Méry), fut bien jouée à l'Odéon, mais pas imprimée ; quant à *Pruneau de Tours*, vaudeville en un acte, il fut cédé par Gérard un jour de gêne, à Porcher, le fameux agent théâtral, pour cent francs, et revendu par celui-ci aux frères Cogniard, qui ne se firent pas scrupule d'enjoliver à leur guise l'original.

Sylvie est contemporaine, par la date et par le sujet, des *Promenades et Souvenirs* et des *Nuits d'octobre*, pages véritablement impérissables qui peuvent hardiment soutenir la comparaison avec ce que Sterne, Gœthe dans ses *Mémoires*, Rousseau et Bernardin de Saint-Pierre ont écrit de plus parfait. Qui croirait, à les lire, qu'elles furent écrites entre deux crises de démence caractérisée et parfois au milieu de toutes les angoisses du lendemain ?

Gérard touchait à ce qu'il appelait lui-même son âge critique. Vieilli avant l'heure (il avait à peine quarante ans) par la maladie et par ses chagrins imaginaires ou réels, ruiné par ses voyages et ses prodigalités de toute nature, tourmenté pour la première fois de sa vie par le souci du gain ou par des préoccupations d'avenir, affaibli enfin par une

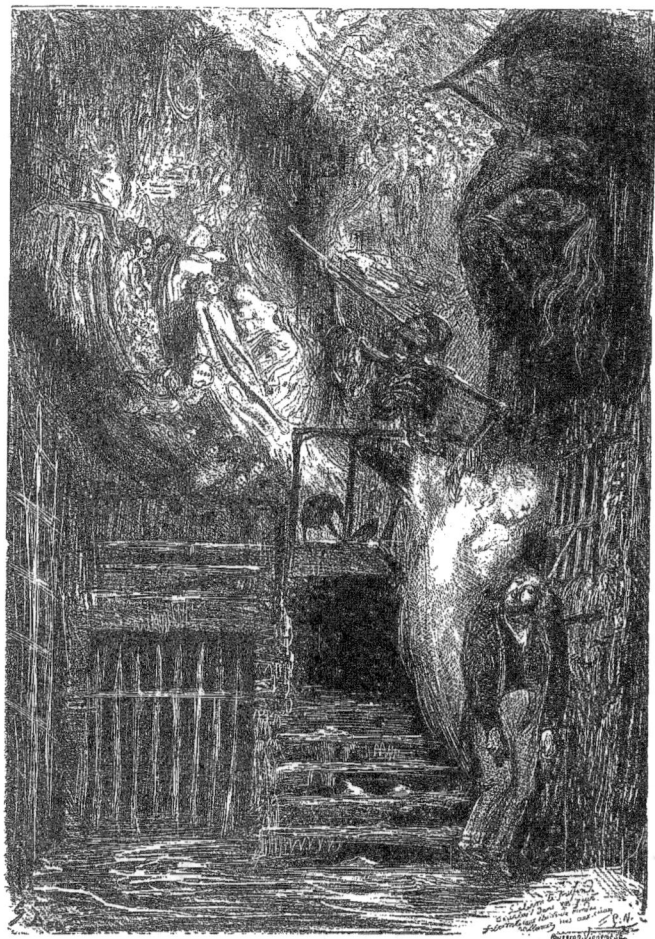

Mort de Gérard de Nerval. — Fac-simile d'une lithographie de Gustave Doré.

nouvelle crise qui provoqua un nouvel internement, il essaya une fois encore de son remède habituel, le voyage. Il était à Strasbourg, en 1854, quand parut sa biographie par Eug. de Mirecourt. Elle lui fut communiquée par un bibliophile, M. Ch. Mehl; il la lui rendit le lendemain, couverte de croquis et d'hiéroglyphes dont on trouvera ici même un spécimen et qui attestaient un irrémédiable égarement.

Faut-il ajouter le reste? Faut-il raconter, après tant d'autres, le drame muet et solitaire de la rue de la Vieille-Lanterne, ou plutôt faut-il reprendre, à trente ans de distance, une enquête dont les éléments mêmes ont disparu? Si la pensée d'un suicide fut la première qui vint à l'esprit de tout le monde, la supposition d'un crime n'avait rien d'invraisemblable. Souvent arrêté comme vagabond, mais toujours relâché après la constatation de son identité, Gérard passait auprès des misérables au milieu desquels il vivait, pour un *mouton*, et rien n'interdit de croire que le malheureux paya de sa vie les complaisances de la police à son égard. Quoi qu'il en soit, lorsque, dans la matinée du 26 janvier 1855, le bruit courut qu'on venait de trouver Gérard pendu aux barreaux d'un sous-sol, à deux pas d'un bouge, dans une ruelle immonde, l'émotion fut profonde et, ce qui est plus rare, durable; tandis que la curiosité vulgaire et féroce, qu'un semblable événement est toujours assuré d'éveiller, s'assouvissait dans la contemplation du décor et des accessoires de la mystérieuse tragédie, les amis de Gérard, et ils étaient nombreux — sans parler de ceux qui se révèlent toujours au lendemain de pareilles catastrophes — veillèrent à ce que ses funérailles fussent décentes. C. Nanteuil, Jules de Goncourt, Roger de Beauvoir, A. de Beaulieu, G. Doré, Legrip, se hâtèrent de fixer sur le papier l'aspect funèbre du cloaque d'où Gérard, en se débattant dans les spasmes de l'agonie, avait pu apercevoir les ailes d'or de la Renommée qui couronne la fontaine du Châtelet.

La disparition déjà lointaine de la rue de la Vieille-Lanterne a délivré l'ombre du poète du pèlerinage odieux dont elle eût fourni le prétexte; mais, il faut bien l'avouer, sans ce sinistre « fait divers, » le nom de Gérard ne serait connu aujourd'hui que des lettrés, qui ont depuis longtemps assigné à ses œuvres exquises le rang auquel elles auront droit tant que la langue et la poésie françaises résisteront aux assauts dont elles sont, jusqu'à ce jour, sorties victorieuses.

Cour de la maison de la rue de la Vieille-Lanterne où fut trouvé pendu Gérard de Nerval. Dessin inédit de Legrip (1855).

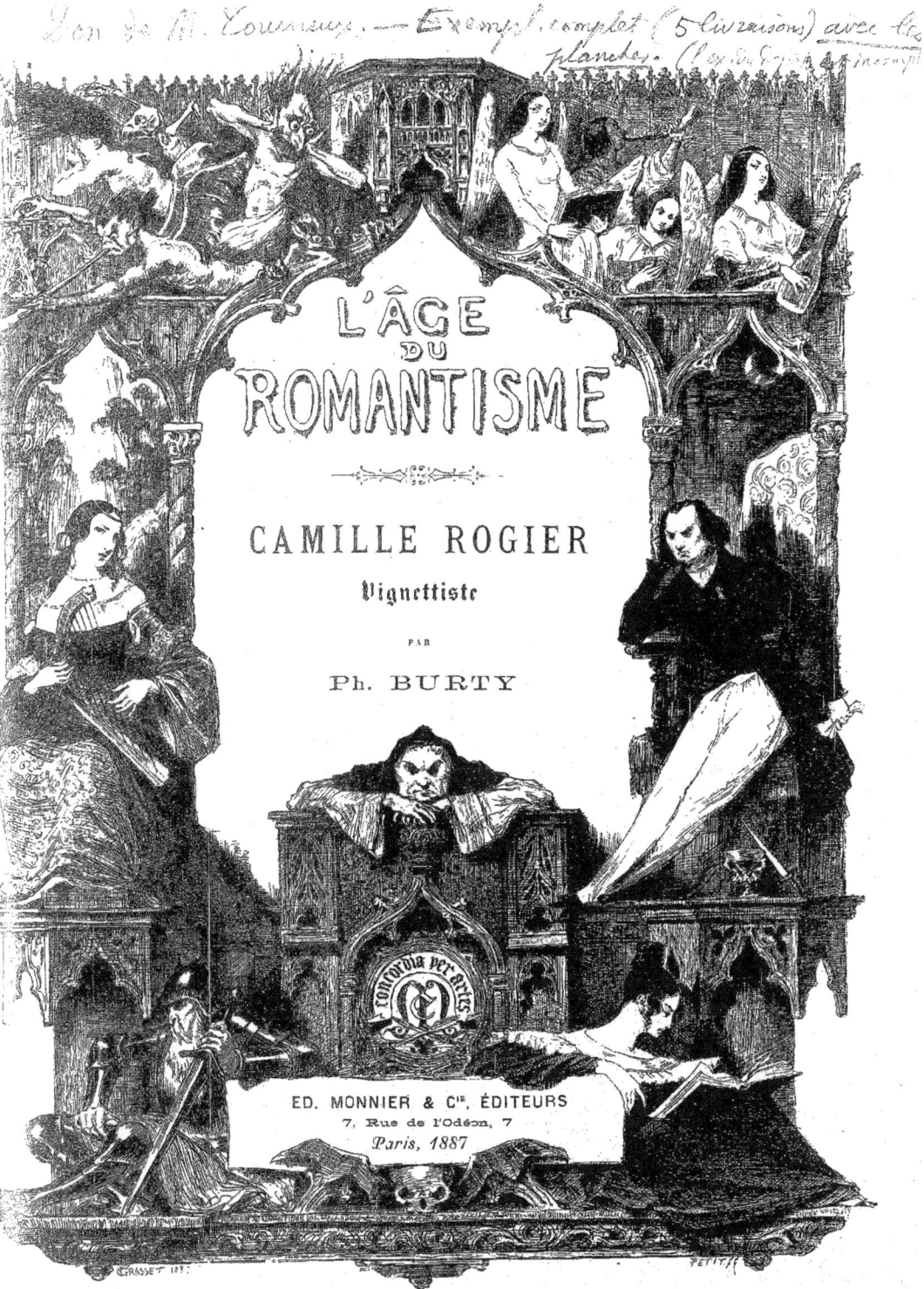

Ed. MONNIER et Cie, éditeurs, 7, rue de l'Odéon, PARIS.

MONUMENTS HISTORIQUES
DE
FRANCE
Splendide publication grand in-folio

Les *Monuments historiques de France* paraissent par livraisons format grand in-folio, et comprennent six planches hors texte tirées en phototypie par la maison Peigné, de Tours, avec des notices illustrées pour chacune d'elles.

Ces notices sommaires, rédigées par Henri du Cleuziou, sont ornées de lettres et de culs-de-lampe empruntés aux détails d'architecture des monuments dont il est question, ou complètent, au point de vue du pittoresque et de la curiosité, notre splendide publication, en donnant quelques illustrations intéressantes sur les vieilles villes, lieux pittoresques où se trouvent nos monuments historiques. Nous publions également, en tête des notices, les blasons et écussons, en couleur or et argent, signalés dans le texte.

Chaque fascicule est enfermé dans une magnifique couverture en couleur, tirée en chromotypographie par la maison Crété, d'après l'aquarelle de Giraldon.

Lorsqu'une époque ou un genre sera complet — Époque : xii^e, $xiii^e$, xvi^e siècles : Châteaux, Églises, Monastères, etc., — un article spécial en résumera les tendances, en donnera tous les caractères.

Des tables complémentaires, que nous publierons alors, serviront à faire un classement méthodique de toutes nos planches.

Les nécessités de notre œuvre nous forcent, jusqu'à ce classement définitif, à un semblant de désordre qui sera rectifié par la suite même de notre publication.

L'ouvrage paraît par livraisons à 10 francs. Les souscriptions sont de douze livraisons, mais peuvent, au gré des souscripteurs, être payables par trois, six ou douze.

Il a été tiré 30 exemplaires de cet ouvrage, signés, numérotés, sur papier du Japon, au prix de 20 francs la livraison.

LES TROIS PREMIÈRES LIVRAISONS SONT EN VENTE
La Quatrième est sous presse et paraîtra incessamment.

CAMILLE ROGIER
Peintre et Vignettiste

Dans le groupe des dessinateurs romantiques, M. Camille Rogier est celui qui continue, avec sentiment et avec talent, la filiation des vignettistes du xviiie siècle. Une partie de son œuvre évoque les souvenirs de Moreau le jeune, de Marillier, non pas par la répétition des types, ou l'arrangement des scènes, mais par les qualités de réserve et les effets clairs. Quand on feuillette une réunion un peu nombreuse des titres de volumes, des vignettes, des compositions qu'il a prodiguées et qu'il a le plus souvent fait graver au burin, on reconnaît qu'il a imprimé à l'art romantique un cachet de dis-

Encadrement de Camille Rogier. Couverture du *Magazin Français*.

tinction qui lui est souvent nié. Il choisit dès le début une voie autre que celle de Célestin Nanteuil.

Les livrets de Salons le montrent débutant par des cadres de vignettes, en 1833 et 1834, et sachant se servir à la fois du pinceau, de la pointe de l'aqua-fortiste et du crayon du lithographe.

La lithographie est aujourd'hui tombée; elle a donné naissance à des chefs-d'œuvre, cela va sans dire, puisque Delacroix, Decamps, Bonington et bien d'autres coloristes l'ont caressée. Mais en dehors de ces prodigieux résultats (obtenus à nouveau de nos jours par M. Fantin), la lithographie a mis aux mains des gens d'imagination, comme Paul Huet ou Eugène Isabey, pour ne citer qu'au hasard, un instrument de gravure qui ne s'est émoussé que par suite de sa trop grande perfection. M. Rogier s'en servit peu. Ce fut à Colette qu'il confia la réduction des dessins qui composent la première livraison (la seule publiée) de son curieux travail sur Constantinople, ses mœurs cachées aux Européens, ses élégantes architectures, etc.

Mais, avant de retrouver M. Camille Rogier en Orient, suivons-le dans le groupe des Romantiques, à Paris. Il ne fut point, à proprement parler, du ba-

Frontispice à l'eau-forte de Camille Rogier pour le tome I^{er} du *Marchepied*, par Léon de Valleran (1835).

taillon qui campait place Royale : on trouve pourtant sa collaboration acquise au Maître, dans l'édition in-octavo de *Notre-Dame de Paris*[1], qui fut adoptée par les gens du monde pour les cadeaux du Jour de l'an. Hugo l'avait invité à venir prendre des renseignements sur les meubles, les tapisseries, les verreries, les émaux, les cuivres, les camées qui ornaient son superbe appartement. Il le garda à déjeuner, lui causant de ce qu'il désirait pour les illustrations de son théâtre. Rogier jouissait de cette érudition étendue et familière. On sert une omelette; Hugo fait un mouvement en la tranchant avec la fourchette. La cuisinière est appelée. « Louise, dit Hugo avec sérénité mais d'un ton grave, je vous prie de vous habituer à me servir des omelettes chauves. — Chauves? fait la bonne, qui ne comprenait pas. — Oui, chauves. Un perruquier ferait un toupet avec celle-ci... »

M. Rogier devint un habitué. A neuf heures, la société pesait au maître. « Vous n'êtes pas fatigué? Allons donc un peu prendre l'air. » Il se levait. On descendait. Après cent

1. *Notre-Dame de Paris*, par Victor Hugo. Paris, Eugène Renduel, 1836. Le volume sortait de l'« imprimerie de Plessan, rue de Vaugirard, n° 11, par les soins de Terzuolo, son successeur désigné. » C'est un régal de le rencontrer dans sa reliure romantique marron, frappée sur les deux plats d'un fer gaufré figurant une grande fenêtre de cathédrale. Les vignettes de Boulanger, Raffet, Alfred et Tony Johannot s'ajoutent à celles de M. Rogier : « Trois cœurs d'homme faits différemment » et « le Retrait où dit ses heures Monsieur Louis de France ».

pas, il posait la main sur l'épaule de son ami : « Où allez-vous ? Par là ? — Oui, monsieur Hugo. — Eh bien, moi, je vais par là. » Et il disparaissait.

Ce dut être chez Hugo qu'il se lia avec Célestin Nanteuil. Leur liaison fut telle qu'en collaboration ils traduisirent en lithographie une *Lénore*, de Hippolyte Monpou, dont je n'ai pu arriver à feuilleter un seul exemplaire.

Camille Rogier fut fort occupé durant les années qui s'étendent de 1830 jusqu'à son départ pour l'Italie, suivi de son installation à Constantinople. Il entourait ses compositions de cadres allégoriques, qu'il soignait beaucoup et qui sont formés de sujets superposés. Ainsi, pour l'*Église des jésuites*, autour du groupe où la jeune femme à demi vêtue éponge le sang coulant de la blessure de son amant, c'est en haut une sirène qui se cambre, défendue par une chimère, un chevalier, à visière baissée, sur un cheval qui piaffe, des fous grotesques qui peignent ou font de la musique. Sur le haut du cartouche où se lit le titre du livre, une tête de mort entre des os. En somme, de la tenue dans la fantaisie, mais une fantaisie originale.

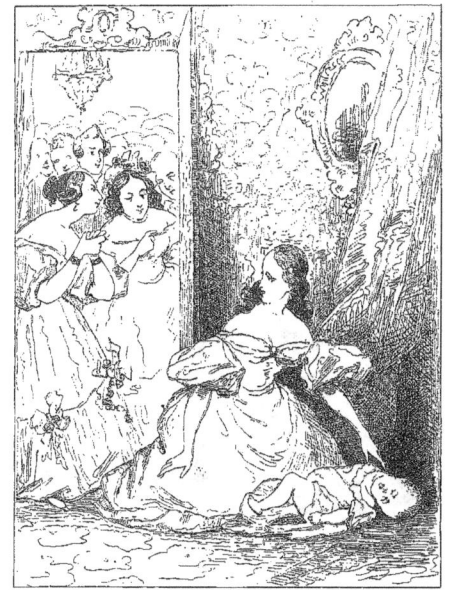

Frontispice à l'eau-forte de Camille Rogier pour le tome II du *Marchepied*, par Léon de Valleran (1835).

Ces cadres sont recherchés aujourd'hui par les décorateurs. Ils sont un écho, tout à fait dans l'esprit du temps et sans ombre de banalité, de ce qu'avaient fait dire aux roseaux, aux feuilles d'eau, aux coraux, aux conques, aux colliers de perles s'égrenant, les dessinateurs du xviiie siècle. Le *Triton du Bosquet*, dans le *Monde dramatique*, est un des matériaux à demander à la Bibliothèque nationale, qui, nous n'en doutons pas, a réuni, dans son cabinet des estampes, l'œuvre complet de M. Camille Rogier. On trouvera dans le recueil du *Monde dramatique*, fondé par Gérard de Nerval, amoureux de Jenny Colon, d'autres cadres élégants, autour de lithographies traitées avec un crayon expressif. Les cadres se regardent, mais prêtent peu à la description. Un coup d'œil vaut mieux que dix lignes qu'on sauterait. Nous renvoyons donc simplement à nos reproductions, très fidèles d'ailleurs, et au titre pour le « *Magazine français*, recueil complet contenant des fragments de mémoires et voyages..., suivi d'une nouvelle Bibliothèque des romans. » Paris, librairie de Fournier.

La vignette d'*Un Roman pour les Cuisinières*, la courte et spirituelle fantaisie d'Émile Cabanon, est de 1834. C'est le plus piquant de ses dessins. La lumière éclaire crûment l'héroïne indignée de sa solitude au lit pendant que son héros, en culotte de soirée, la chemise déboutonnée au col, renversé dans un fauteuil, dort sans remords, frais et gentil comme un Faublas. Cela est du vrai Rogier, servit à asseoir sa réputation et le maintient hors de pair aux côtés des Johannot et des Devéria. Nous attachons presque

la même importance à deux vignettes moins connues, gravées pour le *Marchepied* [1].

Camille Rogier avait formé son premier envoi au Salon de vignettes inspirées par Walter Scott, et nous aurons maintes fois à signaler l'influence de l'auteur anglais sur notre public, sous toutes les formes, pour ne parler qu'en général des divers courants qui emportaient l'école française, désorientée au sortir de l'empire. M. Rogier étudia la gravure chez un professeur né à Vienne, en 1796, mais de parents français; ce professeur, dont on n'a point oublié les pièces d'après Horace Vernet, surtout le *Cheval du trompette* et le *Chien du régiment*.

Camille Rogier était en état de répondre aux demandes des éditeurs, et, au sortir d'une illustration pour un camarade, il savait écrire un ouvrage de longue haleine et s'arrêter à toutes les pages où le sujet parlait aux yeux. Il n'y manqua pas, n'ayant point de fortune et ne regardant point la vie par le gros bout de la lorgnette. Il était de toutes les fondations de revues à images; il fut de toutes les éditions illustrées. Il fit chez Lavigne un *Chevalier de Faublas;* puis les *Contes fantastiques d'Hoffmann* (4 vol. in-8°), des Keapsakes, la *Gaule poétique* de Marchangy, 1835. J'ai recueilli ses *Contes de Boccace*, récemment, et je ne m'en plains pas [2].

En faisant la connaissance de Hugo, M. Rogier avait fait celle des jeunes qui se réunissaient chez Théophile Gautier, chez Célestin Nanteuil, plus tard, avec Gérard de Nerval, au fameux hôtel de la rue du Doyenné. Il y était fort recherché à cause de sa belle humeur, de sa jolie tournure et, sans doute, de sa désirable maîtresse, chantée sous le doux nom de Cydalise. C'était une blonde frêle avec des yeux noirs, vivante et sentimentale, encadrant de boucles à l'anglaise un visage tel que Paris seul en sait modeler en créant des types inimitables. Il l'avait rencontrée dans un bal. Elle mourut ayant vécu de beaucoup de griseries, ainsi que meurent presque toujours celles qui se donnent tout entières à cette vie sans trêve et sans repos. Elle s'éteignit, un matin, à la maison de santé, presque littéralement dans les bras de son amant, qui ne parle point d'elle sans émotion.

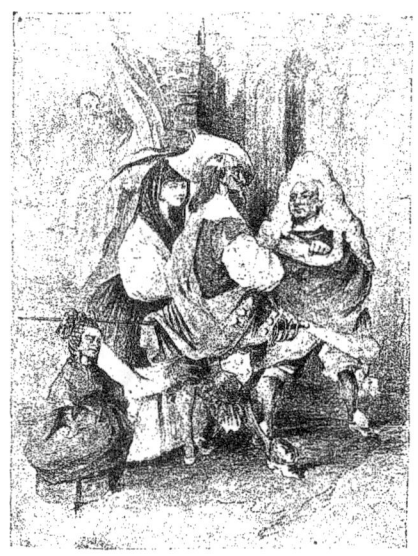

Illustration de Camille Rogier pour les *Contes d'Hoffmann* (signor Fornies. Salvator Rosa). Édition Camuzeaux (1835).

1. *Le Marchepied*, par Léon de Valleran, 2 vol. in-8°. Paris, H. Fournier, 1835. Les deux volumes ont pour épigraphe cette citation de *Peveril du Peak*, que nous relevons parce qu'elle donne l'esprit des situations : « Pure ou souillée, il faut qu'elle soit le marchepied de votre fortune ».

2. *Contes de Boccace*, traduction nouvelle, précédée d'une Notice sur la vie et les ouvrages de cet écrivain, par Ed. Bastoin-Brémond. Ouvrage orné de 20 jolies vignettes en taille-douce, d'après les dessins de M. Camille Rogier, et gravées sur acier sous la direction de M. Lefebvre. — Paris, Camuzeaux, 1835. — Imprimé sur carré fin des Vosges.

Nous reproduisons une vignette, pour donner l'idée du style, qui fut fort amaigri par le graveur. Les dessins sont autrement amusants.

Voir aussi les *Rosées* de Mme Hermance Lesguillon, in-8°. Louis Janet, éditeur.

Paris 17 octobre

Monsieur

ayant à exécuter le portrait de Mazarin, je vous prie de m'accorder une permission pour faire un croquis d'après l'original par Philippe de Champagne, qui se trouve dans la galerie du Palais Royal

J'ai l'honneur d'être avec considération votre très humble et très obéissant serviteur

Camille Rogier

M. Desc
je crois que cet original
n'y est plus
M. Taillebourg consulter M. E. des beaux arts.

Nous avons reproduit déjà une eau-forte de Célestin Nanteuil, d'après les décorations du salon auxquelles tous les artistes de race s'associaient. Nous y pouvons joindre aujourd'hui un panneau qui en complète la physionomie : Un jeune seigneur, un berger, est avec sa bergère dans un parc aux hautes verdures ; la bergère tient négligemment un panier de cerises ; elle tend son visage animé vers son amant, qui se penche, la serre par le cou et l'embrasse à pleine bouche, la préférant aux cerises. (Voir page 8.)

Cela va à Boucher, par le geste, mais Watteau garde ses droits.

Cependant, ne voulant point s'enliser dans la vignette et voulant, au contraire, entrer à pleines voiles dans la peinture, Rogier sentait bien que les éditeurs français le tenaient. Il s'évada un beau matin de 1837, demeura trois ans à Florence en compagnie de Joyant, puis s'en vint à Rome. Le voilà loin des amitiés parisiennes, des paradoxes de Gavarni, qui, l'appréciant, l'avait appelé au *Journal des gens du monde* et l'avait présenté à l'*Artiste*, dirigé par Achille Ricourt, loin des *Imitations* de Janet, et des *Bibles* de Curmer. En réalité sa personnalité d'artiste se faisait moins visible sous les atténuations des burins anglais. On l'émondait. On le nettoyait au savon de Windsor. Le talent de Rogier était trop en finesse pour subir la moindre intervention. La fatigue serait venue au public. Il le sentait. « La gravure sur acier, a écrit un de ses biographes, excellente pour les effets de finesse, a des sécheresses qui lui enlèvent parfois tout charme et tout attrait. » Il s'éprit de Tiepolo et fut bientôt dans la bonne voie de peintre décorateur.

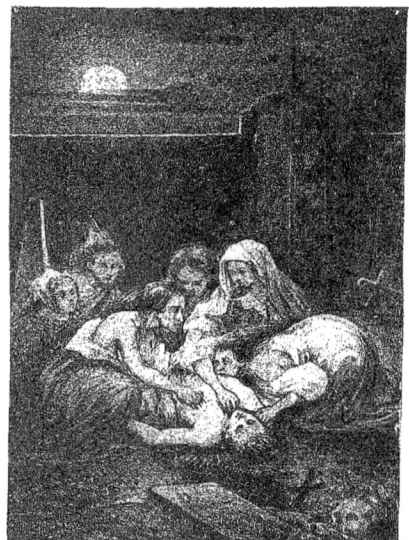

Illustrations de Camille Rogier pour les *Contes d'Hoffmann* (la Goule ou le Vampire.) Édition Camuzeaux (1835).

Ce fut sur un bateau, en allant de Rome à Athènes, après trois ans d'Italie, qu'il rencontra Alphonse Royer et poussa jusqu'à Constantinople où il se rendait diplomatiquement pour le mariage de la fille du sultan. A peine débarqué, non encore installé et ne connaissant point la topographie plus que les mœurs de la Ville, une aventure galante décida en grande partie de l'autre trame de sa destinée.

Le sultan régnant cherchait à rendre moins turques les mœurs de son peuple. Il autorisait, par exemple, que, dans les promenades publiques, il n'y eût plus aussi strictement le côté des femmes et le côté des hommes. Un jour, aux Eaux douces d'Asie, Rogier aperçoit une charmante petite fille qui jouait et qui paraissait moins farouche que les autres sous les regards des étrangers. Elle était un peu éloignée de sa mère, sous la garde d'une négresse. Rogier, dans l'extase de cette fraîcheur de formes et de teint, et du brillant costume, ouvre son carnet et en fait un croquis. L'enfant se rapproche. Mais au bout d'un temps court, la mère voit le jeu, expédie une autre domestique qui, fondant sur l'artiste, veut lui arracher des mains le carnet. Rogier résiste. L'autre tire et Rogier avec l'aplomb d'un Français, sentant que le carnet va lui échapper, tend le bras et en courant arrive

jusqu'à la voiture où la jeune maman venait de monter. Il se pose sur le marchepied, montre la feuille déchirée, et moitié riant, moitié désireux de ne pas perdre son étude, la refuse à la dame qui parlait quelques mots de français. Il lui fait entendre par une mimique convaincue qu'il la recopiera et lui donnera la copie. Le domestique le fait descendre du marchepied, et la voiture part.

Naturellement, il n'apprend rien sur la dame par ses compagnons, qui l'engagent à ne pas recommencer ces imprudences.

Quelques semaines après, Rogier voit passer, dans les faubourgs de Pise, la voiture qu'il reconnaît aux domestiques ; la petite fille bat des mains, et deux beaux grands yeux noirs le fixent par la fente du voile.

Il voit la voiture qui, quoique n'allant pas vite, le dépasse. Il l'aperçoit au loin, qui s'arrête dans une rue déserte, devant une maison de campagne longeant un long mur de parc. Quand il arrive, la voiture a disparu ; il regarde longtemps la porte close, les fenêtres fermées. Il part, quand, au bout du parc, par une porte entre-bâillée, une main de négresse s'agite dans le vide ; il s'approche, il est saisi par le bras. Sans qu'un signe soit échangé, il est conduit à travers les méandres des bosquets et sous l'ombre des lauriers jusqu'à la maison même où on l'introduit sans retard. La dame était assise sur des coussins. Elle le salue, le fait asseoir ; on lui apporte un sorbet, une pipe, des confitures. Lui tire son album, son crayon le plus tendre et ne sachant pas un mot de turc entame un croquis, d'après la dame qui paraît enchantée et sourit.

Illustration de Camille Rogier pour les *Contes de Boccace* (La fiancée du Roi de Garbe.) Édition Camuzeaux (1835).

Après le dîner, on se parlait comme d'anciens amis, et la négresse apporte des coussins qui constituèrent un lit. Et c'est seulement le lendemain, assez tard, que Camille se demanda si ses amis n'étaient pas inquiets.

Ils l'étaient. Alphonse Royer, dans le milieu de la journée, était allé chez le chef de la police, lui avait demandé si l'on n'avait pas appris l'assassinat d'un chrétien.

Le lendemain au petit jour, Camille Rogier frappait à l'hôtel de ses amis. Vers les deux heures, alors qu'il dormait du sommeil du juste, la négresse était venue le secouer. En se frottant les yeux, il avait constaté que la dame n'était plus là. Il avait, dans l'obscurité et la fraîcheur, refait la promenade dans le parc, mais à rebours. La petite porte s'était réentr'ouverte. On l'avait poussé par les épaules dans la petite rue, toujours déserte, mais gardée à l'extrémité par une bande de chiens errants et faméliques. Les chiens turcs sont doués d'un instinct particulier pour reconnaître les chrétiens.

Ce fut donc au milieu d'une bande de ces défenseurs du prophète, n'ayant pour arme qu'une badine, qu'il reconnut son chemin, jalonné à l'horizon rougissant par les profils du château des Sept-Tours. Là, des chameliers attendaient le jour pour entrer dans la ville. Groupés à la porte d'un café, ils ne firent pas grande attention à Rogier. Ils le réconfor-

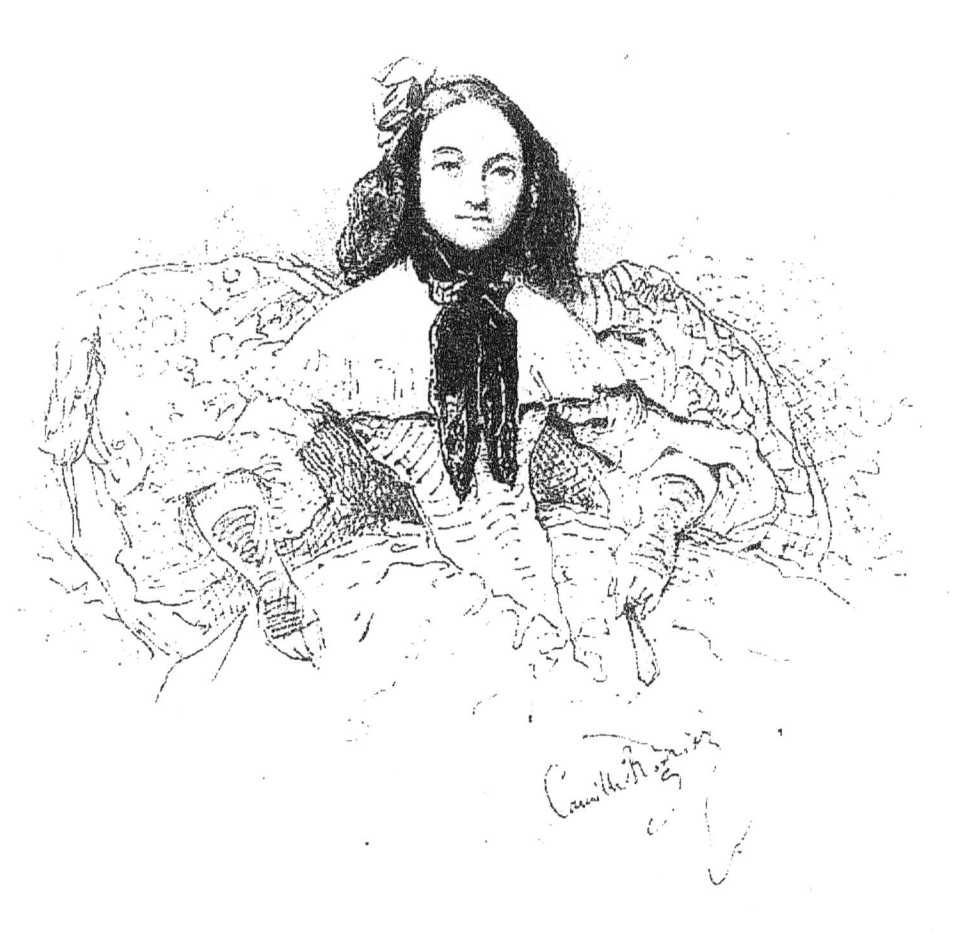

La Cydalise.

tèrent néanmoins, et, le cerveau tout plein d'étonnement, les sens de volupté, le carnet de dessins, l'artiste regagna son hôtel et raconta son extraordinaire aventure.

Rogier courut chez l'ambassadeur, qui voulut tenir du héros lui-même les détails de la rencontre et l'invita à dîner. La colonie française n'avait pas souvent à s'amuser d'une histoire de ce genre vraie. La dame, dont le mari était en mission à l'étranger, était de bonne condition. Le plus souvent, ces intrigues s'échangent entre voyageurs qui mentent et juives que l'on paye. Rogier fut félicité et envié.

Un Arménien demanda à l'artiste le portrait d'une personne de sa famille, l'installa

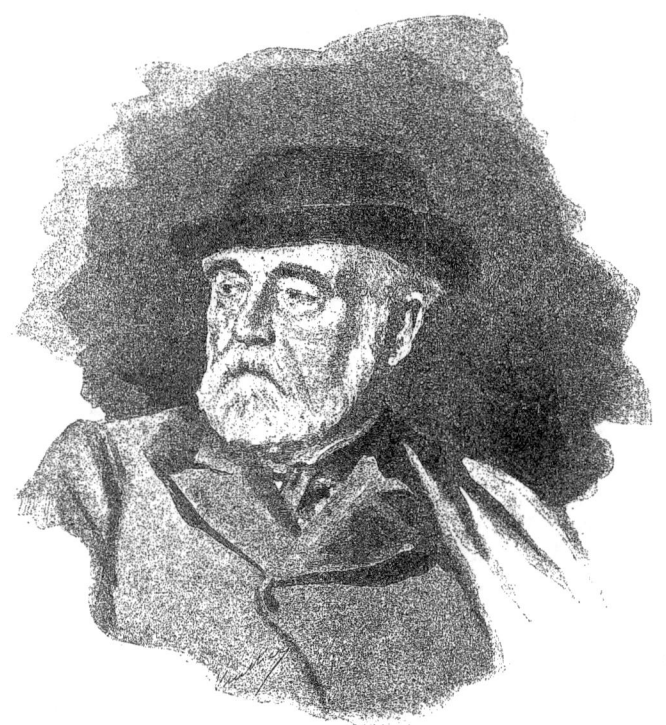

Portrait de Camille Rogier par C. Vuillier, d'après une peinture de Gabriel Ferrier.

chez lui ; Camille Rogier étant un homme du meilleur monde, spirituel, gai, et travailleur solide, fut pris en affection particulière, et eut la commande d'une grande peinture religieuse, une *Adoration des Mages*, pour la chapelle de la maison.

Trois ans après, Camille Rogier, accablé de commandes de portraits, d'aquarelles, etc., était encore à Constantinople. C'est là qu'un beau soir, Gérard de Nerval, descendu d'un bateau qui le ramenait d'Égypte, vint frapper à sa porte. Il était allé en Égypte en compagnie d'un jeune homme qui devait fonder, à Paris, un journal. Il avait été laissé en route. Il arrivait avec une pile de bagages renfermant surtout des curiosités banales, des paniers. Il demeura deux années sous le toit de M. Rogier.

Camille Rogier n'est plus apparu aux Salons français qu'avec les lithographies d'un ouvrage dont les événements de 1848, avec les préoccupations qu'ils suscitèrent, entravèrent la mise en vente. L'ouvrage, de format in-folio, avait pour titre : *La Turquie*, mœurs et usages des Orientaux au xixe siècle. Scènes de leur vie intérieure et publique, harems, bazars, cafés, bains, danses et musique, coutume lévantine, etc., dessins d'après nature par Camille Rogier, avec une introduction par Th. Gauthier (*sic*). Première partie (le chiffre

Panneau peint par Camille Rogier sur les boiseries du salon de l'impasse du Doyenné.

en turc du sultan). Paris, Sartorius: Gide et Cie, H. Bossange, Giraut frères, 1848. (L'ouvrage avait été imprimé par Lemercier, à Paris, en 1847.)

A propos de ce livre Th. Gautier écrit :

« ... Ainsi, tour à tour, on verra passer en feuilletant ce recueil toutes les scènes de la vie mystérieuse et contemplative de l'Orient. Les Européens parlent beaucoup de poésie, les Orientaux la mettent en action. A peine débarqué à cette échelle de Top-Khané qui forme ce frontispice, vous êtes déjà en pleine couleur locale; vous donnez un dernier regard au Caidjis, dont les vêtements brodés et les chemises de soie à manches flottantes brillent sous un rayon de soleil; et, dès les premiers pas que vous faites dans ces étroites ruelles, vous vous trouvez au milieu d'une population fourmillante d'Arméniens, de Grecs, de Turcs d'Europe et d'Asie, d'Albanais, d'Ioniens, de Persans et d'Arabes, — vrai bal travesti en plein jour, Babel d'idiomes, où le cardinal Mezzofanti trouverait des interlocuteurs pour

toutes les langues qu'il sait. Vous êtes coudoyés par des Hamals qui vous crient : Gare ! »

L'ARTISTE, REVUE DE PARIS

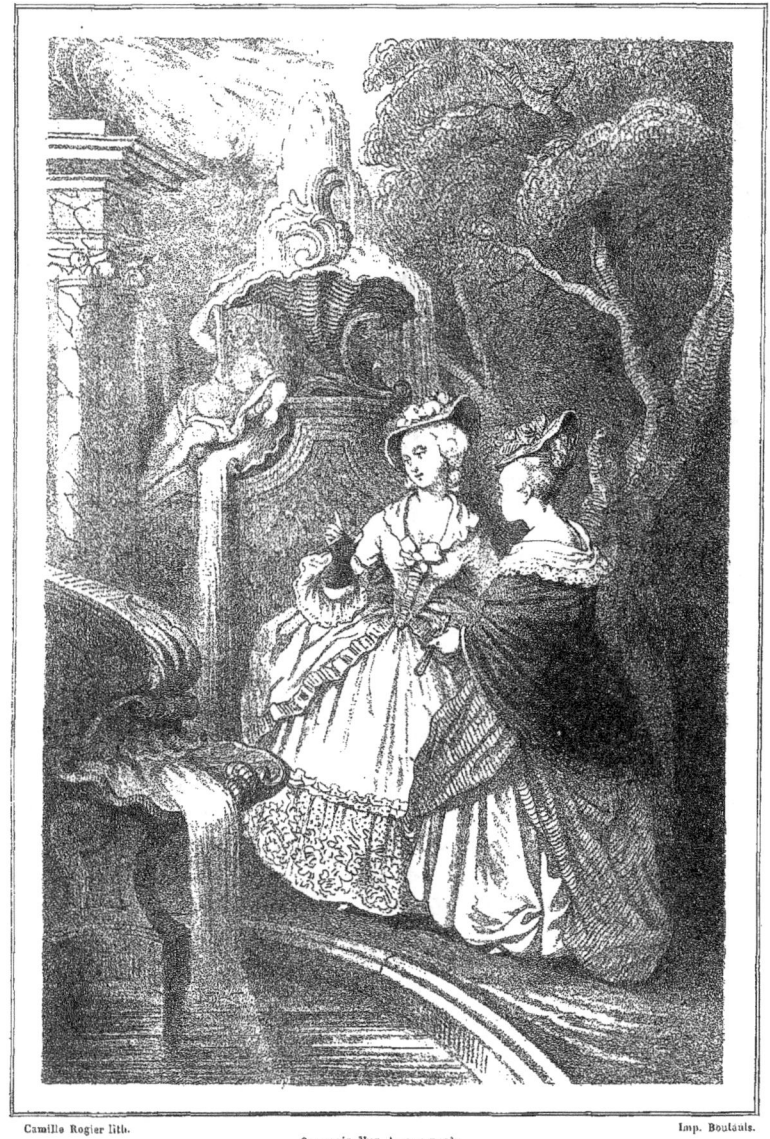

Camille Rogier lith. Souvenir d'un Amour perdu. Imp. Boulouis.

Nous abandonnerions notre Camille Rogier au seuil de ce panorama pour lequel il dessina

des quantités considérables de croquis excellents, selon notre résolution de ne suivre les artistes que sur la route où le soleil romantique les perçait de ses feux et les exaltait. Mais

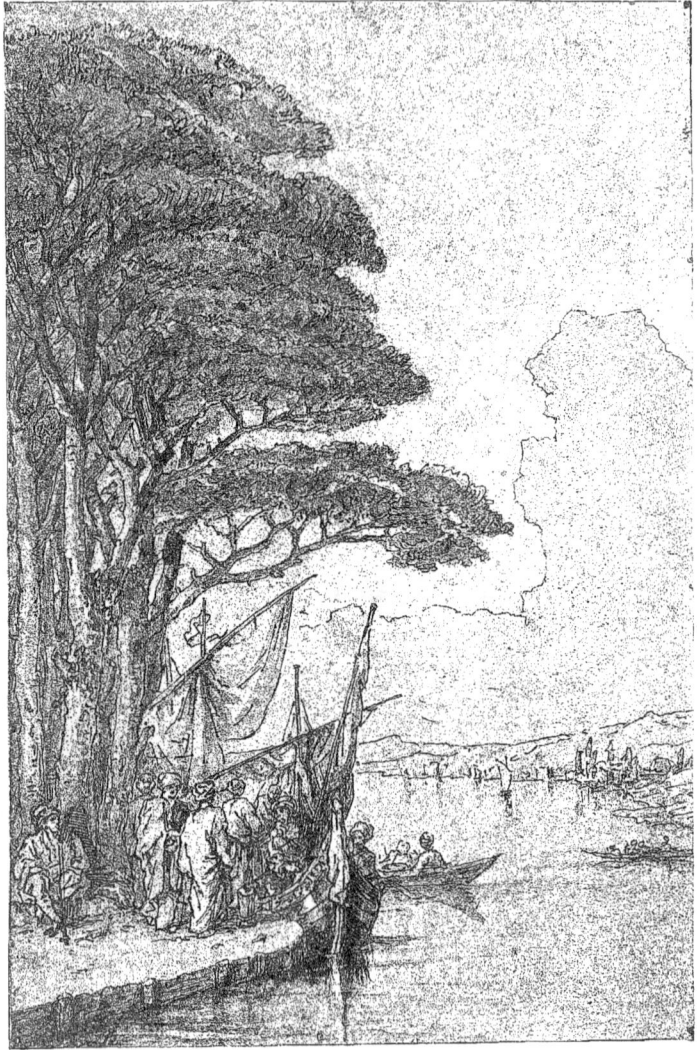

Sur le Bosphore, à Constantinople (souvenir de voyage). — Dessin à l'aquatinte de Camille Rogier (1855).

l'homme est trop « rare » pour qu'on l'aborde et qu'on l'oublie après. Qu'on nous permette de saluer en lui l'homme d'esprit et l'homme du meilleur monde. Après 1848, Étienne Arago l'avait fait entrer dans les Postes, et lui avait donné Beyrout. On voit dans la correspon-

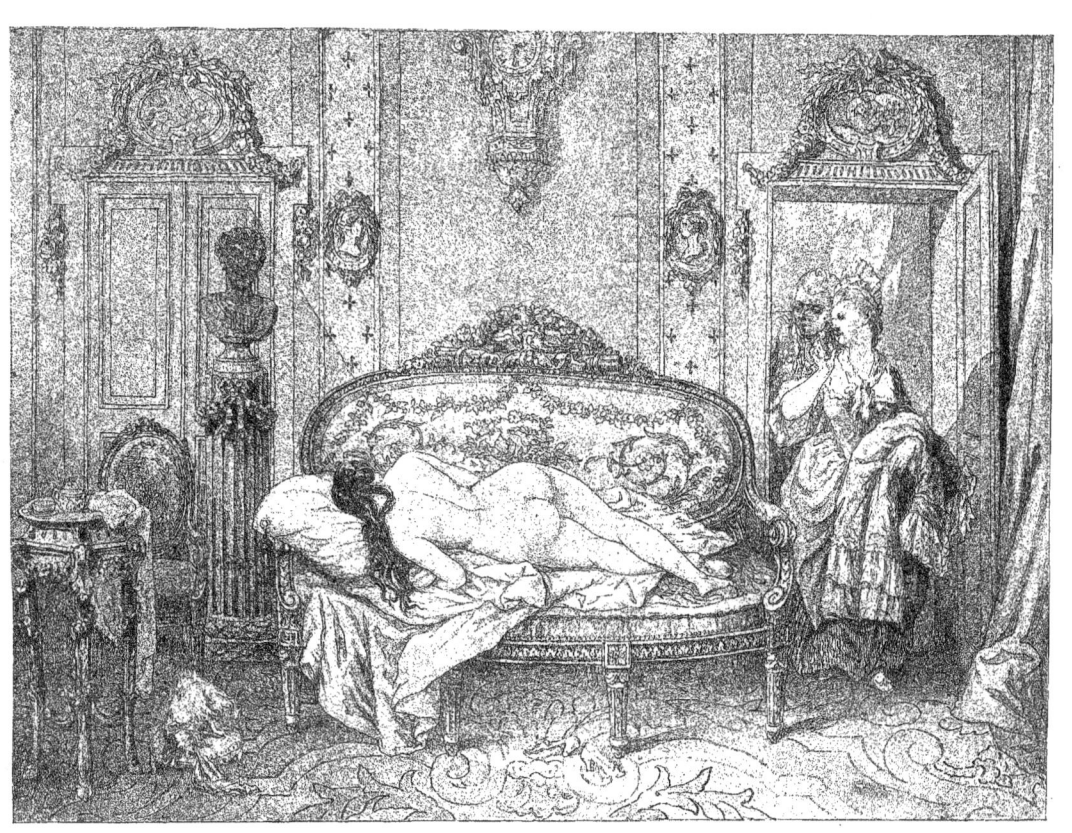

Composition à l'aquatinte de Camille Regier pour utiliser une étude faite d'après M^{lle} X... danseuse à l'Opéra (1881).

dance de Flaubert avec quelle courtoisie amicale il accueillait les Français qui passaient par là.

En 1862, Théophile Gautier lui envoya ce gentil remercîment :

« Mon cher Camille,

« Je suis bien sensible à ce bon souvenir de vieille camaraderie, qui t'a fait penser à cette place de secrétaire pour mon fils... Qui jamais aurait cru, lorsque, grimpés sur des échelles, nous peinturlurions les boiseries du salon de l'impasse du Doyenné, que nous aurions des fils capables d'être secrétaire d'un pacha!... »

Signalons la collection de Camille Rogier aux amateurs des choses qui faisaient superbe, originale et étincelante la société orientale, dans le costume et dans les intérieurs. Tout ce qui reluit sous les glaces des vitrines, tout ce qui est suspendu aux murailles de son vaste atelier de la cité Frochot a été choisi avec un goût épuré. Les tableaux, — entre autres de piquants Guardi, — sont en bordure, dans des cadres florentins ou vénitiens, aux contournements riches en opposition d'ombres et de lumières. Dans un angle, c'est une lampe de mosquée arabe, que le temps a patinée comme il eût fait du bronze; et sur les buffets, sur les tables, sur le velours des planches des étagères, des narguilehs, des sabres, des poignards, des pistolets incrustés d'or et d'argent avec une virtuosité incomparable. Froment Meurice lui demanda un jour l'une de ces crosses de pistolet, pour en faire étudier, par le plus habile de ses incrustateurs sur fer, la belle règle de dessin dans les arabesques et le savant calcul des couches d'argent demeurées en relief.

Les Romantiques auront marqué leur passage par la valeur propre de leurs œuvres et par l'immense intérêt qu'ils ont accumulé autour de ces œuvres. Ce sont là les vrais caractères d'une Renaissance provoquée par les artistes, et non point due comme avant aux classes oisives.

Cul-de-lampe de Camille Rogier, extrait du *Monde dramatique*.

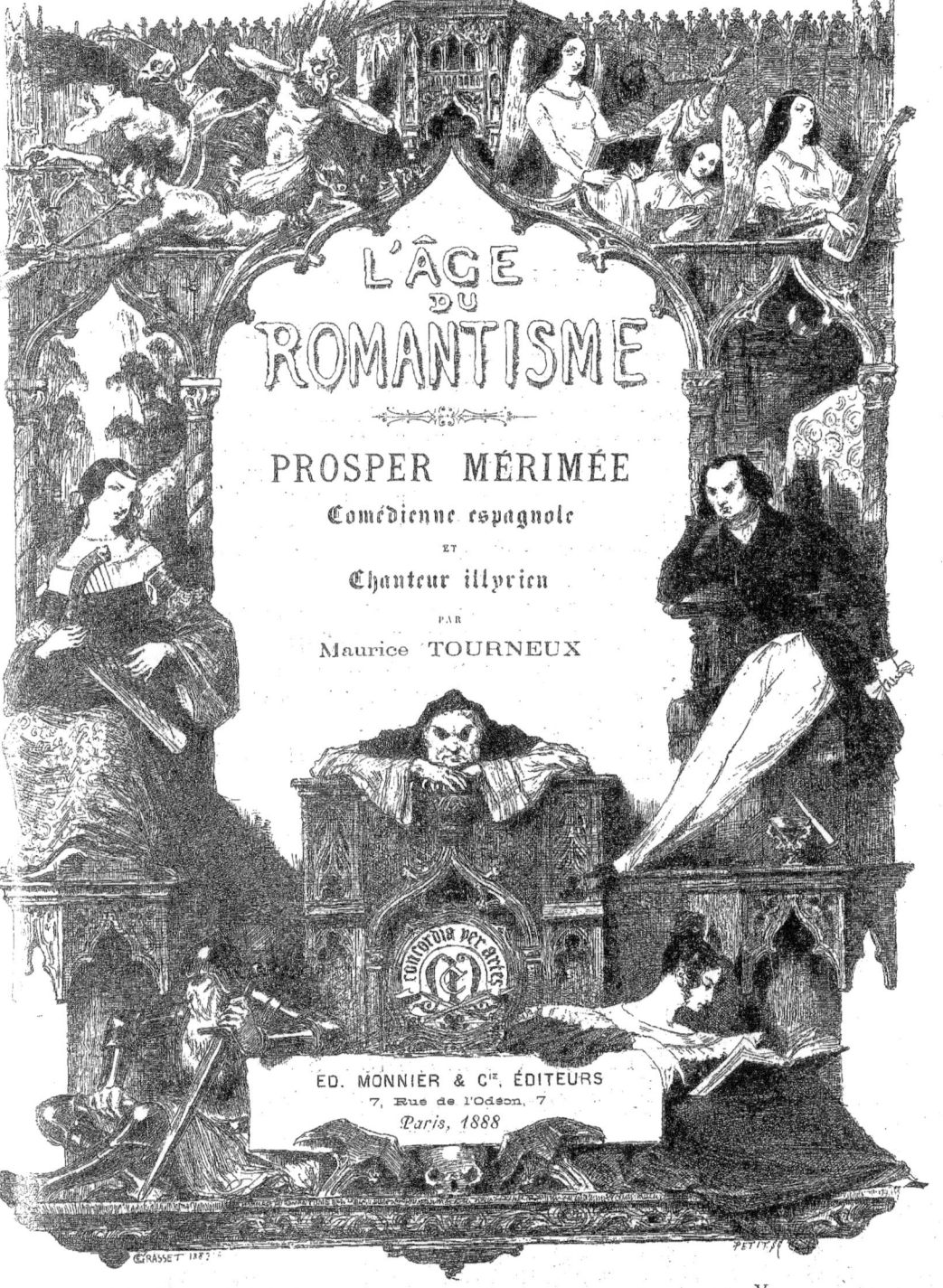

Ed. MONNIER et Cⁱᵉ, éditeurs, 7, rue de l'Odéon, PARIS.

MONUMENTS HISTORIQUES
DE
FRANCE
Splendide publication grand in-folio

Les *Monuments historiques de France* paraissent par livraisons format grand in-folio, et comprennent six planches hors texte tirées en phototypie par la maison Peigné, de Tours, avec des notices illustrées pour chacune d'elles.

Ces notices sommaires, rédigées par Henri du Cleuziou, sont ornées de lettres et de culs-de-lampe empruntés aux détails d'architecture des monuments dont il est question, ou complètent, au point de vue du pittoresque et de la curiosité, notre splendide publication, en donnant quelques illustrations intéressantes sur les vieilles villes, lieux pittoresques où se trouvent nos monuments historiques. Nous publions également, en tête des notices, les blasons et écussons, en couleur or et argent, signalés dans le texte.

Chaque fascicule est enfermé dans une magnifique couverture en couleur, tirée en chromotypographie par la maison Crété, d'après l'aquarelle de Giraldon.

Lorsqu'une époque ou un genre sera complet — Époque : XIIᵉ, XIIIᵉ, XVIᵉ siècles : Châteaux, Églises, Monastères, etc., — un article spécial en résumera les tendances, en donnera tous les caractères.

Des tables complémentaires, que nous publierons alors, serviront à faire un classement méthodique de toutes nos planches.

Les nécessités de notre œuvre nous forcent, jusqu'à ce classement définitif, à un semblant de désordre qui sera rectifié par la suite même de notre publication.

L'ouvrage paraît par livraisons à 10 francs. Les souscriptions sont de douze livraisons, mais peuvent, au gré des souscripteurs, être payables par trois, six ou douze.

Il a été tiré 30 exemplaires de cet ouvrage, signés, numérotés, sur papier du Japon, au prix de 20 francs la livraison.

LES QUATRE PREMIÈRES LIVRAISONS SONT EN VENTE
La Cinquième est sous presse et paraîtra incessamment.

Pour conserver ces livraisons, nous avons fait confectionner un carton spécial que nous livrerons à nos abonnés ou acheteurs au fascicule, au prix de 2 francs.

PROSPER MÉRIMÉE

Comédienne espagnole et Chanteur illyrien

y a bientôt soixante-sept ans, le 22 novembre 1821, M. Léonor Mérimée, secrétaire perpétuel de l'École des Beaux-Arts, écrivait à son ami Fabre, fondateur à Montpellier du musée qui porte son nom : « J'ai un grand fils de dix-huit ans, dont je voudrais bien faire un avocat. Il avait des dispositions pour la peinture, au point que, sans avoir jamais rien copié, il fait des croquis comme un jeune élève et ne sait pas faire un œil. Toujours élevé à la maison, il a de bonnes mœurs et de l'instruction. » Ces dispositions n'avaient rien qui pût surprendre de la part du fils de deux artistes, mais il est singulier qu'à cette date ses velléités littéraires fussent lettre close pour son père.

Elles ne s'étaient point révélées d'ailleurs pendant le cours de ses études. Fils unique, choyé par la tendresse maternelle la plus prévoyante et la plus attentive, habitué à voir tout céder devant ses caprices, n'ayant jamais connu les rigueurs de l'internat, il avait grandi en même temps que ses trois cousins Fresnel. Au collège Henri IV il se distinguait déjà de ses camarades par l'élégance de sa tenue, sa précoce connaissance de l'anglais et aussi par cette écriture régulière et rapide que Carstairs avait mise en vogue de l'autre côté du détroit et qui était alors à peu près inconnue ici. A ces trois particularités se bornait à peu près, il est vrai, sa supériorité naissante. Dans le *palmarès* de 1817, le seul que j'aie pu voir, je constate que Prosper Mérimée, de Paris, avait obtenu en troisième un cinquième accessit de version latine, et il n'y avait pas à inférer de ce mince triomphe la certitude d'une vocation déterminée; mais à peine ses humanités achevées et ses inscriptions prises à l'École de droit, Mérimée revenait de lui-même aux sources vives et s'adonnait simultanément à l'étude des langues anciennes et à celle des langues vivantes : « Je continue à apprendre avec Mérimée la langue d'Ossian, écrivait J.-J. Ampère, en janvier 1820, à Jules Bastide; quel bonheur d'en donner en français une traduction exacte, avec les inversions et les images naïvement rendues ! »

Les pastiches de Macpherson lassèrent sans doute bien vite cette admiration juvénile et, deux ou trois ans plus tard, Mérimée s'était si bien assimilé non seulement le style, mais le tour d'esprit de Byron, qu'il pouvait écrire cette sorte de poème en prose absolument inédit :

I
LA BATAILLE

Au commencement de la guerre entre les États-Unis et l'Angleterre, en 1812, il y avait dans l'armée du général Wayne un jeune capitaine de milice, nommé Auguste Seymour. Il était grand, bien fait, plein de sentiments chevaleresques. Passionné pour la liberté, il s'était mis en tête de servir sa cause autrement que par son épée, et à cet effet il avait fait une tragédie de *Guillaume Tell* et un poème épique intitulé *Washington*. Comme on n'a jamais pu trouver de fragments de ce dernier ouvrage dans les papiers d'Auguste Seymour, nous nous abstiendrons d'en parler. Quant à sa tragédie, on peut aisément se figurer l'ouvrage d'un homme de vingt ans qui n'avait jamais vu d'autre pays que le sien et qui n'avait que des notions fort inexactes sur la Suisse et son libérateur. Beaucoup d'enflure, des tirades à perte de vue sur la liberté, force imprécations contre les tyrans et surtout beaucoup de vers sentencieux et républicains, voilà ce qu'on y trouvait. De même que Alonzo de Ercilla, Seymour écrivait au milieu des camps, et se persuadait avec toute la bonhomie de son âge que ses chants allaient être ceux de Tyrtée pour les Américains, et que son épée allait être plus terrible aux Anglais que celle de la fameuse pucelle de France. Le directeur du théâtre de... avait cependant refusé sa pièce. Seymour l'avait corrigée et l'ayant de nouveau présentée, il attendait son arrêt quand un événement vint hâter sa réception.

Le colonel de Seymour était un riche marchand de sucre, lequel, doué de beaucoup de prudence, se tenait autant que possible hors de la portée du canon. Certain jour, cependant, il fallut obéir à un ordre positif du général et marcher contre une batterie. Il donna en soupirant l'ordre d'avancer quand les sangles de son cheval s'étant malheureusement trouvées trop lâches, il mit pied à terre et fut un quart d'heure à les resserrer pendant que la colonne des miliciens marchait sous la conduite du major. A vingt pas de la batterie, les Anglais firent une furieuse décharge qui abattit le premier rang des Américains. Le major fut tué, une partie des miliciens se débanda. Un vieux sergent, se jetant presque seul sur les Anglais, ranima les autres. Seymour saisit le drapeau et s'élança aux côtés du brave sergent. L'impulsion une fois donnée, la batterie est inondée de miliciens et les canonniers ennemis sont tués sur leurs pièces. Dans la mêlée, Seymour fut renversé sur un canon, le bras percé d'une balle et la tête à moitié cassée d'un coup d'égouvillon (*sic*).

II
LA PREMIÈRE REPRÉSENTATION

Il y avait quelque temps que les armées américaines n'avaient eu de succès. La prise de cette batterie fut trompettée dans tous les journaux des États-Unis, et la gloire de Seymour s'accrut de toute la honte dont fut couvert le pauvre colonel pour avoir pensé trop tard à sangler son cheval. Et comme dans tous les pays du monde, même les moins aristocrates, on aime mieux admirer un jeune et bel officier qu'un laid et vieux sergent, le pauvre diable qui s'était jeté le premier dans la batterie fut entièrement oublié.

Le directeur du théâtre, homme sensé, pensant avec raison qu'un jeune homme qui prend des batteries fait nécessairement de bonnes tragédies, s'empressa de mettre sa pièce en répétitions en la faisant annoncer sous main comme l'ouvrage du jeune héros. Le jeune héros cependant était dans son lit, la tête entortillée de bandages, et lisant, pour se désennuyer, le *Guillaume Tell* de Schiller. Tout poète qu'il était, il avait du goût et moins de vanité qu'il n'est ordinaire.

Il compara son ouvrage avec celui de Schiller et fut tenté, comme Platon, de jeter ses vers au feu. Il écrivit pour retirer sa pièce, mais il était trop tard, elle venait d'être jouée.

La salle encombrée de spectateurs pensa s'écrouler au bruit des applaudissements quand le nom du jeune officier fut proclamé par l'acteur chargé du rôle de Guillaume Tell. Chaque spectateur s'était imaginé retrouver Washington dans Guillaume Tell, la moindre allusion avait été saisie. Jamais succès ne fut plus brillant. Bien qu'un peu honteux de se voir applaudir parce qu'il regardait comme un détestable ouvrage, Seymour sentit à cette nouvelle une joie vive qui hâta sa convalescence. Je me souviens qu'un article du *National Interviewer* commençait ainsi : « Colombie pouvait montrer au monde un grand guerrier, un grand politique, un grand philosophe. Il lui manquait un poète..., mais enfin elle vient de le trouver. Pleure, Angleterre, Seymour a détrôné ton Shakespeare. »

Seymour ne pouvait paraître dans une rue avec son écharpe sans qu'un murmure d'admiration ne s'élevât autour de lui. Une tête moins ébranlée que la sienne n'aurait pu tenir à si rude épreuve.

III
LE MARIAGE

Un jour que Seymour entrait dans un salon, au milieu de deux rangées de dames qui se haussaient pour le mieux voir, il remarqua dans un coin de la salle une jeune personne qui, seule, ne s'était pas levée et qui même n'avait pas détourné les yeux. Plus piqué de ce dédain que satisfait de l'attention de toutes les autres dames, Seymour alla s'asseoir auprès de la belle inconnue et s'efforça de lui donner une bonne opinion de son esprit et de sa modestie en tâchant de détourner la conversation qu'à son arrivée on avait mise sur l'incomparable *Guillaume Tell*. Il parla des acteurs et leur donna, comme cela se pratique, les plus grands éloges.

« Que dites-vous de W.....? demanda-t-il à sa voisine. — Mon ami, répondit-elle, je n'ai pas vu la pièce et je ne vais pas au spectacle. » A cette réponse, il reconnut une quakeresse et il résolut de triompher de son indifférence apparente en la rendant folle de lui. Il ne s'occupa que d'elle, ne parla qu'à elle, et bien qu'il fût assez difficile de faire causer miss Rebecca Griffith, il eut la joie d'entendre dire que jamais elle n'avait tant parlé à personne.

A quelques jours de là, il fut présenté dans la maison de la demoiselle et au bout d'un mois il était devenu son admirateur avoué.

Seymour, qui n'avait d'abord eu que l'intention de triompher de son indifférence, était très sérieusement épris. Un soir qu'il se promenait avec sa belle sur les bords de la Delaware, il fit sa déclaration dans les formes, et la pressa fort de lui dire si elle lui était agréable. Miss, sans balancer, lui avoua qu'elle l'aimait plus que son frère, « mais, ajouta-t-elle, jamais je ne serai la femme d'un homme qui fait métier de tuer ses semblables ».

A ces mots Seymour jeta son épée dans la rivière et jura à la belle Rebecca qu'il se bornerait à faire des vœux pour le bien de son pays. Les deux amants tombèrent dans les bras l'un de l'autre, et le lendemain miss Griffith était devenue Mrs. Seymour et M. Seymour avait envoyé sa démission au Congrès.

Avril 29, 1824.

Les exploits littéraires et guerriers d'Auguste Seymour ne sont, on le voit, qu'une simple curiosité, comme aussi ce roman entrepris avec la collaboration d'un camarade, le marquis de Varennes, et dont il subsiste un épisode complet, tandis qu'une tentative dramatique du même temps présenterait aujourd'hui un tout autre intérêt.

Dans le portrait singulièrement louangeur que Gustave Planche a tracé en 1832 de Mérimée [1], il signalait un manuscrit de *Cromwell* antérieur à *Clara Gazul*, et dont ses amis ne parlaient que pour mémoire. Planche ne se trompait pas, Mérimée avait en effet écrit un drame sur ce sujet, si l'on peut appeler drame l'affabulation bizarre qu'il avait adoptée. Selon M. Albert Stapfer, le principal acteur était un montreur de marionnettes qui faisait causer ensemble les personnages de l'époque de Cromwell pour l'amusement des spectateurs assemblés autour de sa baraque : ceux-ci prenaient de temps en temps eux-mêmes la parole, blâmant ou approuvant ce qu'ils entendaient.

Ce témoignage un peu vague et confus (de l'aveu même de celui qui a bien voulu me le transmettre) a pour corollaire un long passage des *Souvenirs de soixante années* de E. J. Delécluze, chez qui, sur les instances de Sautelet, l'auteur lut sa petite drôlerie :

« Mérimée, âgé de vingt-deux à vingt-trois ans, avait déjà les traits fortement caractérisés. Son regard furtif et pénétrant attirait d'autant plus l'attention que le jeune écrivain, au lieu d'avoir le laisser-aller et cette hilarité confiante, propre à son âge, aussi sobre de mouvements que de paroles, ne laissait guère pénétrer sa pensée par l'expression, fréquemment ironique, de son regard et de ses lèvres. A peine eut-il commencé la lecture de son drame, que les inflexions de sa voix gutturale et le ton dont il récita parurent étranges à l'auditoire. Jusqu'à cette époque, les auteurs lisant leurs ouvrages, et surtout les lecteurs de profession, déclamaient avec emphase, et en changeant continuellement de ton, les sujets sérieux et tragiques, sans renoncer à ce genre d'affectation en récitant des comédies et même des vaudevilles. Mérimée faisant alors partie de la jeunesse disposée à provoquer une révolution radicale en littérature, non seulement avait cherché à en hâter l'explosion en composant son *Cromwell*, mais voulait modifier jusqu'à la manière de le faire entendre à ses auditeurs en le lisant d'une manière absolument contraire à celle qui avait été en usage jusque-là. N'observant donc plus que les repos strictement indiqués par la coupe des phrases, mais sans élever ni baisser jamais le ton, il lut ainsi un drame sans modifier ses accents, même aux endroits les plus passionnés. L'uniformité de cette longue cantilène, jointe au rejet complet des trois unités auxquels les esprits les plus avancés, à cette époque, n'étaient pas encore complètement faits, rendit cette lecture assez froide. On saisit bien le sens de quelques scènes dramatiques et la vivacité d'un dialogue en général naturel, mais le sujet extrêmement compliqué et les changements de scènes trop fréquents rendirent l'effet total de cette lecture vague, et la société des lecteurs de Shakespeare eux-mêmes ne put saisir le point d'unité auquel tous les détails devaient se rattacher. Néanmoins, comme la plupart des auditeurs partageaient les idées et les espérances du lecteur, et qu'au fond il entrait encore plus de passion que de goût littéraire dans le jugement qu'il fallait porter sur le drame, tous les jeunes amis de Mérimée l'encouragèrent à suivre la voie qu'il avait prise. Beyle, en particulier, quoique déjà d'un âge mûr, le félicita de son essai avec plus de vivacité que les autres. En effet, le *Cromwell* de Mérimée était une des premières

1. Publié le 1ᵉʳ septembre 1832 dans la *Revue des Deux-Mondes*, il a été réimprimé en 1849, avec un article sur *la Double méprise* (1ᵉʳ septembre 1833), dans les *Portraits littéraires* (2 vol. in-18).

applications de la théorie que Stendhal avait développée en 1823 dans sa brochure intitulée : *Racine et Shakespeare*. »

La précision de ces détails pourrait faire supposer que Delécluze les empruntait aux cahiers du volumineux *Journal*[1] qu'il avait certainement sous les yeux en rédigeant ses *Souvenirs*. Il n'en est rien, et ce silence est d'autant plus inexplicable qu'il a très expressément noté le jour où ses relations avec Mérimée, rencontré chez M. Stapfer père, devinrent plus intimes. Delécluze avait voulu instituer chez lui, le mercredi soir, de simples lectures d'anglais auxquelles prenaient part Sautelet, A. Stapfer, Ampère, Édouard Monod ; la première de ces conférences eut lieu le 8 mars 1825.

« Prosper Mérimée, le fils du peintre, est venu chez moi aujourd'hui pour la première fois, écrit Delécluze le 13 mars suivant. Il doit revenir demain soir pour me lire un ouvrage dramatique fait d'après les principes communément dit romantiques. Voilà les essais qui se multiplient[2] ; cela vaudra un peu mieux que des théories faites par des critiques qui n'ont jamais mis la main à la pâte. » Le lendemain, en effet, Mérimée lut devant Delécluze, Sautelet et Ampère, *les Espagnols en Danemark* et *Une femme est un diable*; le *Journal* analyse minutieusement le premier drame ; le résumé du second se termine par cette réflexion naïve : « L'auteur a conduit son personnage (le plus jeune des inquisiteurs) jusqu'au blasphème et à la fornication ; il finit par tuer par jalousie un des juges, son confrère. *Il y a beaucoup de naturel* et de talent dans ce petit ouvrage. »

Le 27 mars, nouvelle lecture, cette fois par Ampère : *les Espagnols, le Paradis et l'Enfer*, « pièce indévote, fort spirituelle », et une troisième pièce « dont le sujet est mauresque » (*l'Amour africain*) : « C'est ce que j'ai entendu de mieux de Mérimée : tout l'auditoire était de cet avis. » L'auditoire se composait de Viollet-le-Duc, Sautelet, Paulin, M. Stapfer, T. Massé, Bertin l'aîné et Cerclet, chez qui eut lieu une troisième lecture (10 avril). Deux jours après, Delécluze prend cette note : « Dans la matinée Mérimée est venu me voir. J'ai fait d'après lui le portrait de Clara Gazul, actrice espagnole sous le nom de laquelle il veut publier son théâtre [3]. Cette petite supercherie a assez bien réussi, et à présent le personnage de Clara Gazul a pris une réalité que renforcera une notice sur sa vie et la préface où l'on doit parler d'elle. » Tout en confiant fréquemment au papier ses gémissements sur « l'amour du laid » qui tourmentait son jeune ami, Delécluze rompait volontiers des lances en sa faveur ou, lors d'un séjour à Valenton (chez sa mère), il lisait devant un auditoire de jeunes femmes *l'Amour africain* et *le Triomphe du préjugé* ; la première pièce leur parut inintelligible. « L'esclavage des femmes et l'amour violent que l'on ressent pour une esclave sont des choses que des Françaises comprennent rarement ou qu'elles feindront toujours de ne pas comprendre ; » la seconde pièce produisit plus d'effet et fit couler quelques larmes. Delécluze était encore à Valenton quand Mérimée lui envoya une épreuve de la lithographie

1. Une partie de ce *Journal*, comprenant les années 1825-1828, appartient aujourd'hui à M. Viollet-le-Duc fils qui me l'a gracieusement communiquée. Bien que Delécluze y ait repris le fond et souvent la forme même de ses *Souvenirs de soixante années* (Michel Lévy, 1862, in-12), j'ai trouvé plus d'un détail curieux à glaner dans ces pages jaunies, au risque de justifier une prédiction de Sainte-Beuve que je laisse au lecteur le soin de vérifier (*Nouveaux lundis*, tome III).

2. Allusion à *Timur ou la Révolte des noirs*, drame de M. Ch. de Rémusat, lu par l'auteur le dimanche précédent.

3. Sur ce portrait, dont l'original appartenait en 1876 à M. Ad. Viollet-le-Duc, voir une brochure de Malassis : *le Portrait de Mérimée tour à tour en homme et en femme* (J. Baur, 1876, in-8°), où sont très exactement reproduits les deux croquis superposés. La lithographie de Clara Gazul, en mantille, le col orné d'un collier de perles, a eu deux états : le premier porte *Delécluse* (sic) *del. Lith. par Scheffer*; sur le second on lit au-dessous du nom du modèle : *de l'imp. lith. de C. de Lasteyrie*.

de Clara Gazul par Ary Scheffer, que, selon lui, l'on avait renoncé à joindre au volume parce qu'elle était mal venue au tirage.

En dépit du double travestissement de Mérimée, à la fois éditeur et traducteur de son propre livre, en dépit de l'adjonction, à laquelle il renonça bientôt d'un faux-titre portant : « Collection des théâtres étrangers », rappelant une publication similaire de Ladvocat, et du fameux portrait, il ne réussit pas longtemps à donner le change aux lettrés : comment aurait-il joué ce rôle alors que son père lui-même le dénonçait à l'un de ses professeurs de l'École de droit? Qu'on lise plutôt le billet inédit suivant[1] dont le destinataire ne m'est pas connu, mais où l'orgueil paternel se trahit, ce me semble, en dépit des plus solennelles réserves.

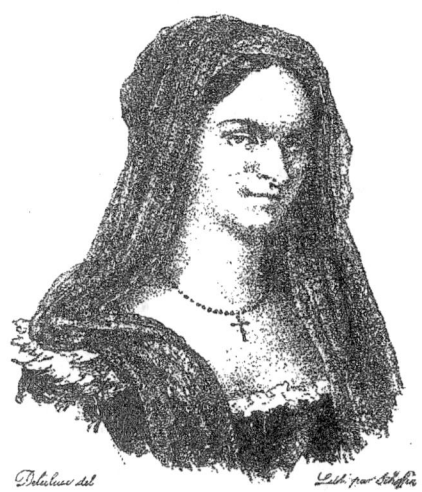

CLARA GAZUL.

Monsieur,

Vous m'avez permis de vous faire hommage de la première production d'un de vos élèves. J'aurais bien désiré qu'il se fût adonné à quelque chose de plus sérieux, mais il a rencontré des amis trop complaisants qui lui ont assuré que la route dans laquelle il est entré par délassement peut le conduire à bien, tout comme celle que je lui avais indiquée et, au lieu d'étudier les lois sociales établies pour gouverner les hommes, il n'a étudié que les lois qui déterminent leurs passions et les actions qui en sont la conséquence.

Je n'ai lu cet essai que lorsqu'il a été imprimé. J'aurais dû, par suite de ma partialité, en être plus satisfait que ceux qui sont désintéressés. Je l'ai été beaucoup moins et je présume que vous penserez comme moi, à moins d'une extrême indulgence.

Agréez, Monsieur, l'assurance des sentiments les plus distingués de

Votre dévoué serviteur,
MÉRIMÉE.

20 août 1825.

Si Mérimée eût partagé le moins du monde les scrupules paternels, l'accueil fait à son livre aurait eu de quoi le consoler. Cousin, le rencontrant chez P. A. Stapfer, l'accablait de

1. Collection de feu M. H. Moulin.

tels compliments qu'il crut un moment à une mystification[1]. Gœthe recommandait la lecture de *Clara Gazul* à tous ses familiers et, lors de la visite d'Ampère à Weimar, manifestait la curiosité la plus flatteuse touchant la personnalité de l'auteur. En Angleterre le *Théâtre* obtenait, comme *Han d'Islande*, les honneurs d'une traduction[2].

Lorsqu'à la même époque, Sautelet réimprima la traduction, alors classique, de *Don Quichotte*, par Filleau de Saint-Martin, il demanda tout naturellement à Mérimée une préface (qu'il ne faut pas confondre avec celle de 1870, pour la traduction de M. L. Biart). Mérimée, en plein courant d'études espagnoles, comme l'atteste cette lettre tirée du cabinet de M. Henri Cordier, ne se fit pas prier; bien plus, il annonça la publication par le prospectus suivant dont un exemplaire, peut-être unique, appartient à la Bibliothèque nationale :

DIALOGUE

LA COMTESSE. LE CHEVALIER.

La Comtesse. — C'est être mal avisé, il faut en convenir, que de publier à la fin de janvier un livre d'étrennes pour les enfants : une nouvelle édition de *Don Quichotte!*
Le Chevalier. — Ainsi, vous regardez *Don Quichotte* comme bon seulement pour les enfants?
La Comtesse. — Sans doute. Le lit-on jamais hors de sa pension?
Le Chevalier. — Cela veut dire, madame, que vous l'avez lu en pension, que vous ne l'avez pas relu depuis et que vous l'avez oublié.
La Comtesse. — Mon Dieu, non. Les moulins à vent, les lions, les fromages et cent autres aventures aussi ridicules m'ont bien fait rire quand j'avais dix ans.
Le Chevalier. — Voilà qui témoigne en faveur du livre. A vingt ans, vous vous rappelez ce que vous avez lu à dix. Et dites-moi, de grâce, de la plupart des livres que vous avez lus depuis, que vous en est-il resté? Par exemple, des romans de M. A..., des tragédies de M. B..., des poésies de M. C...?
La Comtesse. — Il est vrai qu'il serait difficile d'en rendre compte. Mais que voulez-vous en conclure pour *Don Quichotte?*
Le Chevalier. — Qu'il y a dans ces plaisanteries qui se sont si bien gravées dans votre mémoire quelque chose d'original qu'on ne trouve pas dans les autres livres. Ensuite, permettez-moi de vous demander, madame, quelles sont les qualités que vous aimez dans un livre?
La Comtesse. — Mais... il y en a tant qu'il est difficile de les dire toutes. D'abord, il faut être amusant.
Le Chevalier. — Eh bien! Connaissez-vous quelqu'un qui trouve *Don Quichotte* ennuyeux? Non. Où trouverez-vous les mœurs espagnoles mieux peintes que dans le roman de Cervantes? Où trouverez-vous le caractère original d'une nation plus fidèlement reproduit? Mais quand vous aviez dix ans, vous n'avez pas fait attention à tout le mérite du livre.
La Comtesse. — Pardonnez-moi, je me rappelle que *Gonzalve de Cordoue*, que j'avais admiré avant votre roman de prédilection, me parut bien fade après. Dans le fait, je serais curieuse de relire *Don Quichotte* pour y chercher un tableau de mœurs.
Le Chevalier. — Vous admirez aussi les caractères originaux plaisants et naturels?
La Comtesse. — C'est là le principal mérite d'un roman.
Le Chevalier. — Eh bien! — Sancho, le Curé, le Bachelier, la duègne Rodrigue?...
La Comtesse. — Oh! la duègne Rodrigue! Que je vous remercie de m'y faire penser! Nous avions une maîtresse de pension qui ressemblait tellement à la duègne Rodrigue!
Le Chevalier. — Vous voyez que Cervantes savait faire des portraits. Quant au mélange de ton et de style, tantôt badins, tantôt sérieux, vous n'en serez pas scandalisée, car vous n'êtes pas comme messieurs de l'Académie ou comme ce monsieur qui, allant à la chasse aux lapins, n'aurait pas tiré un lièvre.
La Comtesse. — Non, sans doute. Je ne suis point classique.
Le Chevalier. — Si vous l'étiez, je vous dirais : Admirez *Don Quichotte*, M. de La Harpe l'ordonne, mais je vous dis à vous : lisez-le et jugez-le maintenant que vous avez vingt-six ans.

Jusqu'alors, contrairement à ce que l'on a souvent répété, Mérimée ne connaissait la patrie de Cervantes, de Calderon et de Clara Gazul que par les livres; mais le procédé lui avait trop bien réussi pour qu'il ne l'appliquât pas une seconde fois.

1. *Journal* de Delécluze, 1ᵉʳ juin 1825.
2. *The Plays of Clara Gazul, a spanish comedian; with memoirs of her life*. London, printed of G.-B. Whittaker, 1825, in-8°.

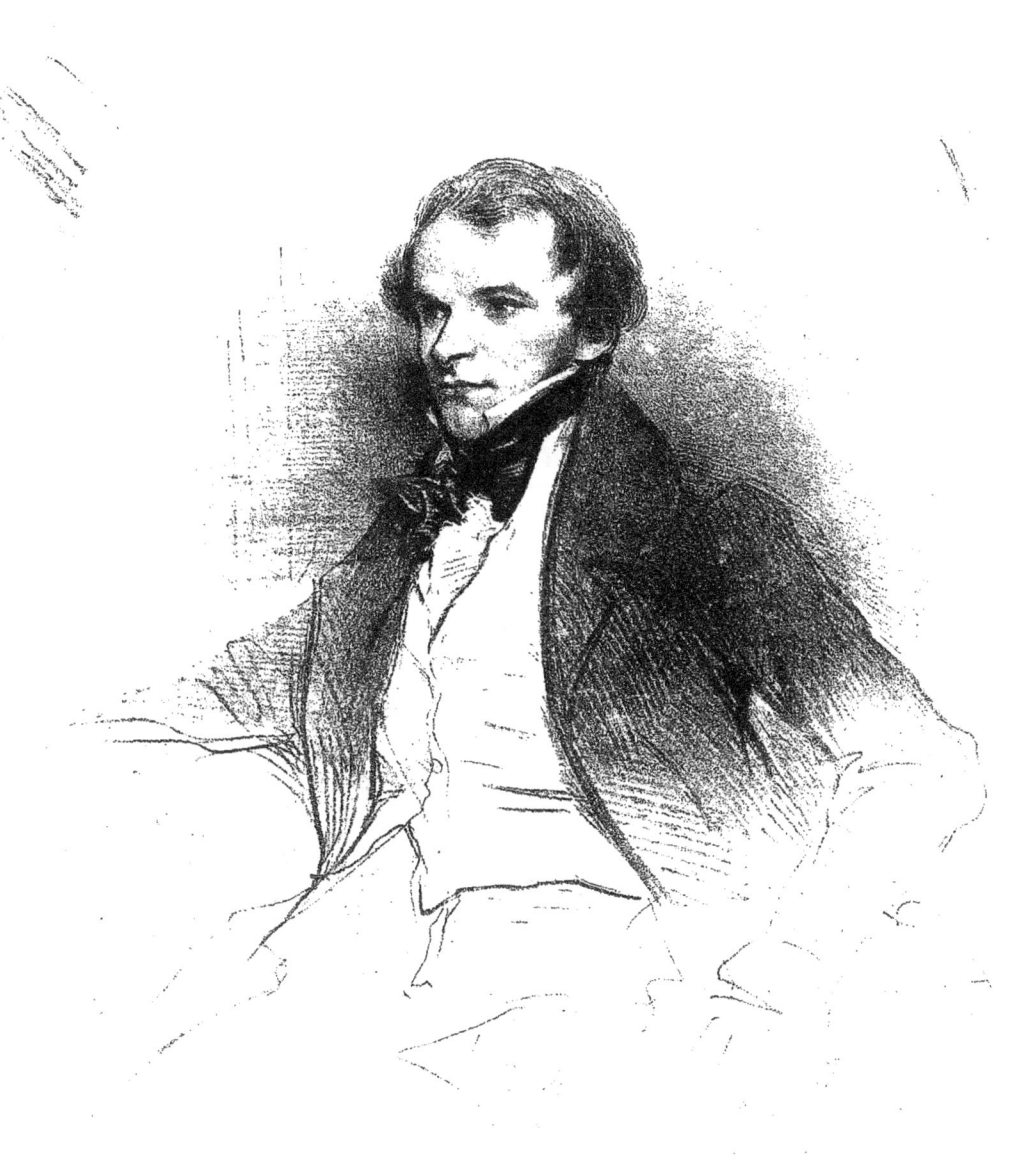

MÉRIMÉE.

Bien des remercîmens mon très noble ami, pour les 3 volumes que vous m'avez envoyés. Mais ce n'est pas cette édition là que je vous demandais. Celle que je voulais devait être en 4 volumes in 8º, et coûter au plus 50 francs. Or celle que vous m'envoyez est en 10 volumes à 12 francs pièce ce qui est beaucoup trop cher pour un gueux comme moi. Peut-être me suis-je mal expliqué, en tout cas je coupe de mon Moore l'annonce ci-jointe où vous verrez que le Calderon que je demandais est imprimé pour Ernst Fleischer, tandis que le votre est imprimé pour Brockhaus. — Je vous renverrai demain vos trois volumes, et je vous prierai de penser à moi si l'édition pour la canaille tombe sous votre patte.

Depuis que la divine Judith est partie nous ne nous voyons plus vous, pourtant je voudrais bien causer avec vous de mille et mille choses. Est-ce qu'il n'y aurait pas moyen d'arranger

pour un de ces jours un dîner sentimental entre
M. del Estorge Albert moi et votre très humble?

Vous savez que Sagramont est parti p.' New York

Du mois de Novembre 1826 —
 Cette lettre est de P. Mérimée auteur du
Théâtre de Clara Gazul elle m'a été donnée par
Auguste Sautelet à qui elle va été adressée.
 Mhe Al. Campan

Lacertus horribilis, Linn.
Madagascar.

L'attention publique, un moment distraite par la courte campagne du Trocadero (1823) s'était retournée tout entière vers les luttes de l'indépendance hellénique dont l'expédition de Morée et la bataille de Navarin avaient fait en quelque sorte une cause nationale. La mort de Byron à Missolonghi, la publication par Fauriel des *Chants populaires de la Grèce* (1824), les *Massacres de Scio* de Delacroix, les *Femmes souliotes* de Scheffer entretenaient chez les lettrés et les délicats les mêmes ardeurs généreuses. Tout ce qui venait de l'Archipel et des côtes méridionales de l'Adriatique était assuré de rencontrer de vives sympathies. Mérimée a fort agréablement conté, treize ans plus tard, comment l'idée lui vint de composer un recueil de chants morlaques :

« Ce n'étaient pas les pays visités par tous les touristes que nous voulions voir, J.-J. Ampère et moi ; nous voulions nous écarter des routes suivies par les Anglais ; ainsi, après avoir passé rapidement à Florence, Rome et Naples, nous devions nous embarquer à Venise pour Trieste et de là longer lentement la mer Adriatique jusqu'à Raguse : c'était bien le plan le plus original, le plus beau, le plus neuf, sauf la question d'argent !... En avisant au moyen de la résoudre, l'idée nous vint d'écrire d'avance notre voyage, de le vendre avantageusement et d'employer nos bénéfices à reconnaître si nous nous étions trompés dans nos descriptions. Alors l'idée était neuve, mais malheureusement nous l'abandonnâmes.

« Dans ce projet qui nous amusa quelque temps, Ampère, qui sait toutes les langues de l'Europe, m'avait chargé, je ne sais pourquoi, moi, ignorantissime, de recueillir les poésies originales des Illyriens. Pour me préparer, je lus le *Voyage en Dalmatie* de l'abbé Fortis et une assez bonne statistique des provinces illyriennes rédigée, je crois, par un chef de bureau du ministère des affaires étrangères. J'appris cinq à six mots de slave et j'écrivis en une quinzaine de jours la collection de ballades que voici. »

Cette fois, point de lectures devant un cercle choisi, point de portrait circulant de main en main, point de publication à Paris même et chez un éditeur ami. Le *Journal* de Delécluze ne souffle mot de *la Guzla* et il semblait jusqu'ici que ce laborieux enfantement n'avait pas eu de témoins ; une obligeante communication de M. O. Berger-Levrault nous apprend que Mérimée poussa la méfiance jusqu'à ne point entrer en relations directes avec son imprimeur. Le truchement qu'il avait choisi mériterait à lui seul une longue étude, car, en ce siècle qui aura vu défiler tant d'originaux, une place à part devrait être réservée à Joseph Lingay ; et pourtant tel est l'ironique destin que ce nom tombera sans doute pour la première fois sous les yeux de plus d'un lecteur. Ce polémiste des petites feuilles libérales de la Restauration, ce lauréat de concours académiques, ce fonctionnaire qui, sous le titre vague de secrétaire général de la présidence du Conseil, minuta tant de discours ministériels et même royaux, ce publiciste qui remplaça un moment Girardin à la direction de *la Presse* et que Balzac appelait « le plus fécond journaliste de notre temps », en envoyant une de ses lettres à Madame de Hanska, pour sa collection d'autographes, ne revit plus pour nous aujourd'hui que dans un fragment des *Mémoires* inédits de Francis Wey, fragment lui-même enfoui dans un recueil collectif de nouvelles où l'on ne s'aviserait point de l'aller chercher[1].

Ce fut sans doute à Paris, où l'imprimerie Levrault avait alors une librairie, que Lingay arrêta de vive voix les conditions de la publication. Le dossier, qui ne renferme aucun traité, s'ouvre par une lettre de lui du 16 mars 1827 d'où il résulte que l'exécution matérielle du livre était en bonne voie :

1. *Entre amis* (publication de la Société des gens de lettres), E. Dentu, 1882, in-18.

Monsieur et honorable ami,

.....Voici les premières épreuves de la *Guzla*. Vous recevrez successivement par le courrier du lendemain celles que vous voudrez bien m'expédier dorénavant. Le choix du format et du caractère me semble parfait. Je trouve seulement un peu grosses les capitales du haut des pages. Tout le reste est au mieux. Je vous remercie d'y destiner un beau papier et d'en recommander le tirage ; l'ouvrage le mérite et il y a de l'avenir, beaucoup d'avenir dans l'auteur. Allez maintenant aussi vite que vous voudrez. Nous vous suivrons courrier par courrier. Il faudrait paraître pour mai, époque des provisions de campagne.

P.-S. — Les épreuves sont très bien lues. Nous admirons l'exactitude des noms propres. On n'est pas si exact à Paris.

2ᵉ P.-S. — Il me semble que sur la couverture imprimée une Guzla ferait bien. J'en ai demandé le dessin exact. Pourrez-vous le faire clicher ?

16 mars 1827.

Rue des Brodeurs, n° 4, au coin de la rue Plumet, faubourg Saint-Germain.

Dans la lettre suivante (22 mars) il envoie deux nouvelles pièces et le double croquis de la Guzla, croquis que sa sécheresse et sa précision permettent de restituer sans hésiter à Mérimée. J'ignore pour quel motif cet embellissement ne fut pas adopté, comme le portrait de Hyacinthe Maglanovich dont il est question dans une troisième lettre sans date. Les archives de la maison Berger-Levrault n'ont pas jusqu'à ce jour livré le nom caché sous les initiales *A. Br.* qu'on lit au bas du portrait : il n'est pas plus question dans ses registres des honoraires de l'artiste que de ceux de l'auteur dont la personnalité resta pour les éditeurs un véritable mystère jusqu'au jour où l'avertissement de l'édition de 1840 vint le leur révéler. Tout d'ailleurs dans cet avertissement est de la plus rigoureuse exactitude, y compris le nombre d'exemplaires vendus ; mais si le succès fut nul en librairie, l'accueil fait par les érudits à cette supercherie dépassa les espérances de l'auteur.

Le *Journal des savants* se contenta d'annoncer la publication sans prendre parti, tandis que la sagacité allemande fut tout de suite prise au piège. Pendant l'impression même de la *Guzla*, les bonnes feuilles avaient été communiquées par M. Berger, beau-frère de M. Levrault, à M. W. Gerhard (un ami de Gœthe), lors d'un séjour à Leipzig, et Gerhard lui écrivait en les lui renvoyant à son hôtel :

Leipzig, 22 mai 1827.

« Les feuilles intitulées *la Guzla* ont beaucoup d'intérêt pour moi. Mon serbe qui part demain pour la Serbie regrette de ne pouvoir faire votre connaissance. J'ai grande envie de traduire les chansons en vers allemands. Les rythmes serviens me sont connus. »

Six semaines plus tard, Gerhard revenait à la charge :

Leipzig, ce 5 juillet 1827.

Monsieur, j'ai eu l'honneur de faire la connaissance de M. Berger à la foire de Pâques. Il m'a communiqué quelques feuilles des chansons morlaques que vous fûtes sur le point de publier sous le titre : La Gouzla (sic), parce qu'il avait appris par Gœthe que je viens de traduire une collection des chansons sem-

blables de Serbie[1]. Il m'a encouragé de traduire encore ceux que vous publiez et de dire quelques mots sur votre ouvrage dans les feuilles publiques et d'écrire à Gœthe qu'il en parle dans son journal : *Kunst und Alterthum*, dans lequel il vient de dire bien des choses flatteuses sur les miennes. J'ai fini la traduction des pièces contenues dans les feuilles communiquées qui vont jusqu'au commencement de l'histoire de *Maxime et Zoé*, et je vous prie, monsieur, de m'envoyer au plus tôt possible par la voie de la diligence le reste des feuilles qui composent le petit ouvrage, ou, s'il n'était pas encore fixé, au moins ceux qui sont parus depuis ce temps-là, pour me mettre à même de finir ma traduction allemande qui est faite en rythmes serbiens au lieu de la prose et comme on les chante dans leur pays. Je désire beaucoup de recevoir ces feuilles au plus tôt possible et avant de perdre l'envie et le goût pour ces poésies-là, et je me flatte que vous accomplirez mes désirs, comme M. Berger m'assurait que vous auriez la bonté de faire.

J'ai l'honneur d'être, avec estime,

Votre très humble et très obéissant serviteur,

W. GERHARD.

Soit qu'il ait été averti par Gerhard, soit que le livre lui ait été directement envoyé de France, Gœthe fut un des premiers à saluer l'apparition de la *Guzla*, et l'article qu'on peut lire dans les mélanges traduits par M. Délerot à la suite des *Conversations* (II, 390) montre quel cas il faisait du livre et de l'auteur qu'il n'avait pas eu de peine, disait-il, à deviner sous son déguisement : il lui avait suffi pour cela d'établir la corrélation frappante du mot de *Guzla* et du nom de *Gazul* : petite découverte qui ne lui aurait pas coûté grands efforts si, comme le prétend Mérimée, le secret lui avait été révélé par un Russe de passage à Weimar.

Une autre anagramme, plus flatteuse et moins exacte, marqua, dit-on, le début des relations de Victor Hugo et de Mérimée : « *Première prose* (Prosper Mérimée) », aurait écrit le maître sur un exemplaire de la *Guzla*. Seul habitué des salons doctrinaires qui ait alors fréquenté le cénacle de la rue Notre-Dame-des-Champs, Mérimée conduisit Hugo chez les parents de miss Clarke (plus tard Madame Mohl) où se rencontraient B. Constant, Fauriel, Henri Beyle. Il s'employa même avec plus de bonne volonté que de succès à vaincre l'antipathie mutuelle qui éloigna de tout temps l'auteur des *Orientales* de l'auteur de la *Chartreuse de Parme*. Il offrit son propre salon pour une tentative d'accommodement qui n'aboutit pas et dont Sainte-Beuve, dans une lettre à M. Albert Collignon, a retracé la piquante mise en scène : « Je ne l'ai pas rencontré très souvent, lui écrivait-il à propos de Beyle, mais j'ai eu l'heur insigne de passer chez Mérimée une soirée entière avec lui (vers 1829 ou 1830), et avec Victor Hugo qu'il rencontrait pour la première fois. Il n'y avait d'étranger en sus, s'il m'en souvient, que Horace de Viel-Castel, un viveur spirituel. Quelle singulière soirée ! Hugo et Stendhal, chacun comme deux chats sauvages, de deux gouttières opposées, sur la défensive, les poils hérissés et ne se faisant patte de velours qu'avec des précautions infinies : Hugo, je l'avouerai, plus franc, plus large, ne craignant rien, sachant qu'il avait affaire dans Stendhal à un ennemi des vers, de l'idéal et du lyrique, Stendhal plus pointu, plus gêné, et (vous le dirai-je?) moins grande nature en cela. Mérimée qui avait ménagé le rendez-vous, ne le rendait pas plus facile et n'aidait pas à rompre la glace..... » Cette raideur savait au besoin s'amollir. N'est-ce pas Madame Hugo qui nous a montré Mérimée s'offrant à réparer quelque bévue de sa cuisinière et le jour fixé, habit bas et tablier aux hanches, confectionnant un macaroni « qui eut le succès de ses livres ? » Malgré le tardif désaveu du maître, il ne nous paraît nullement impossible que Mérimée lui ait conseillé, comme le dit Madame Hugo, de modifier le dénouement de *Marion Delorme*. Dans la première version, Didier partait pour

[1]. Sur les chants serbes traduits en allemand par Mlle de Jacob et par Gerhard, voir une étude de Gœthe, traduite par M. Émile Délerot à la suite des *Conversations* de Gœthe recueillies par Eckermann (Charpentier, 2 vol. in-18).

l'échafaud sans adresser un mot de pardon à la malheureuse qui s'était prostituée pour lui sauver la vie. Madame Dorval joignit ses instances à celles de Mérimée et obtint que l'inflexible jeune homme dise à Marion « au moins une bonne parole ». Mérimée put se rendre compte par lui-même de l'effet obtenu s'il se rendit à l'invitation suivante[1] :

« Je vous envoie une stalle pour *Marion.* Vous seriez bien aimable de l'accepter. Faites-moi seulement savoir si vous serez libre ce jour-là et s'il vous plaît de perdre votre temps avec Marion Delorme plutôt qu'avec une autre. C'est vous, c'est votre personne, c'est votre présence que je désire.

A vous, bien cordialement,

Victor H.

Ce dimanche 7 août.

Quoique antérieure à *Hernani*, *Marion Delorme* ne fut représentée, on le sait, qu'en 1831. Quinze mois auparavant c'était Mérimée qui avait sollicité pour Madame Récamier l'honneur d'assister à cette *première*, n'importe où, « fût-ce dans un bonnet d'évêque », par un billet dont Madame Hugo nous a conservé la teneur :

L'*Univers* s'adresse à moi pour avoir des loges et des stalles ; je ne vous parle que des demandes que me font les *sommités intellectuelles*, comme dirait *le Globe*. Madame Récamier me demande si, par mon entremise, etc. Voyez ce que vous pourrez faire. Vous savez qu'elle a une certaine influence dans un certain monde. J'ai dit qu'il était impossible d'avoir une loge. Alors elle m'a demandé s'il était possible d'avoir deux bonnets d'évêque. Où la vertu va-t-elle se nicher ?

Tout à vous,

P. Mérimée

Hugo répondait galamment par l'envoi d'une loge, la seule qui lui restât. « Cela vaudra toujours mieux, ajoutait-il, que des mitres[2]. »

A cette époque, Mérimée s'était tout à fait dégagé de la pénombre où il s'était complu jusqu'alors. Il avait publié *la Jacquerie*, *la Chronique du temps de Charles IX*, deux nouvelles saynettes du *Théâtre de Clara Gazul* : *l'Occasion* et *le Carrosse du Saint-Sacrement*, et la plupart de ces immortels récits en quelques pages : *Mateo Falcone*, *la Vision de Charles XI*, *l'Enlèvement de la redoute*, *le Vase étrusque*, *la Partie de trictrac*. Un amour malheureux fut alors le prétexte d'un voyage en Espagne qui le priva du spectacle de la révolution de juillet, mais qui influa sur sa vie plus encore que sur son talent : sans cette absence prolongée, il n'eût peut-être pas connu Madame de Montijo, ni, — ce qui nous importe davantage aujourd'hui, — peut-être pas écrit *les Ames du purgatoire* et les lettres qu'il adressait de Madrid même au Dr Véron. « L'Espagne, écrivait Achille Devéria à Jules Ziégler, le 2 février 1831, l'Espagne vient de nous rendre Mérimée qui, l'ayant parcourue seul et en tous sens, ne voit qu'Espagne, Alhambra, Grenade, Burgos et combats de taureaux ; il est

1. Ce billet inédit, provenant de la collection Requien (bibliothèque d'Avignon), est adressé à « Monsieur P. Mérimée fils, à l'école des Beaux-Arts, 20, rue des Petits-Augustins ».

2. Le billet original a passé le 20 novembre 1876 dans une vente de *curiosités autographiques* faite, sous le nom du Dr J..., par Gabriel Charavay (n° 85).

admirable à entendre conter les mœurs de ces gens-là. » C'est peut-être en l'écoutant que Devéria jeta sur la pierre cette lithographie rarissime que M. Henri Cordier a eu le bonheur de retrouver en tout premier état et qu'avec sa libéralité habituelle il a bien voulu mettre à notre disposition.

Quoi qu'il ait écrit depuis la *Double méprise*, *Colomba*, *Carmen*, *Arsène Guillot*, *Lokis*, etc., le rôle militant de Mérimée peut se clore à cette date. Le voici fonctionnaire en attendant l'heure prochaine où il sera tenté par le démon des académies. Secrétaire particulier de M. d'Argout, puis chef de cabinet au ministère du commerce (13 mars 1831) et à celui de l'intérieur (30 décembre 1832), il remplace en 1834 M. Vitet comme inspecteur général des monuments historiques. Désormais il est tout à son nouveau métier et la littérature n'est plus, à de longs intervalles, qu'un passe-temps entre la rédaction d'un rapport et une séance de commission. S'il n'a pas été « le plus fécond de nos romanciers », il a été le plus parfait, et ses contemporains ne s'y étaient pas trompés : demandez-le plutôt à Gœthe qui l'appelait « un rude gaillard (*ein ganzer Kerl*) », ou à Delécluze lui-même, s'oubliant jusqu'à dire un jour, devant Sainte-Beuve : « C'est égal, c'est un fameux lapin ! »

Hyacinthe Maglanovich.

Ed. MONNIER et Cie, éditeurs, 7, rue de l'Odéon, PARIS.

FLEURS DU PERSIL

PAR

PAUL DEVAUX-MOUSK

Un splendide volume in-8 cavalier, avec encadrement en couleur à chaque page, dix portraits hors texte à la sanguine, et une couverture tirée en taille-douce et en couleur. Prix . . . **25** fr.

Il a été tiré 20 exemplaires sur Japon impérial avec double suite des gravures hors texte au prix de **40** fr.

A L'INDEX

PAR

ÉDOUARD D'AUBRAM

1 vol. in-8 carré avec 20 grandes illustrations de Lunel et une couverture en couleur. . . . **5** fr.

Il reste 4 exemplaires sur Japon au prix de **20** fr.

COLLECTION ILLUSTRÉE A 3 FR. 50

Couverture en chromo d'après l'aquarelle de GRASSET

A Mort, par Rachilde. — 4ᵉ édition. 1 volume.
La Marquise de Sade, par Rachilde. — 12ᵉ édition. 1 volume.
La Jupe, par Léo Trézenik. — 3ᵉ édition. 1 volume.
Série B. — Nº 89, par Georges Price. — 1 volume.
Cousine Annette, par Jean Berleux. — 1 volume.
Nuit de Noces, par Félix Steyne. — 1 volume.
Cocquebins, par Léo Trézenik. — 1 volume.

COLLECTION ILLUSTRÉE A 2 FR. 50

Couvertures illustrées et en couleur

Les Belles-Mères, présentées par A. Carel. — 1 volume.
Le Tiroir de Mimi-Corail, par Rachilde. — 1 volume.

PLAQUETTES IN-8 CAVALIER

Couvertures illustrées et en couleur

Économie de l'Amour, par Amstrong. Illustrations de F. Fau. Prix . . **3 fr. 50**
Une Gauche célèbre, par Gyp. Illustrations de A. Gorguet. Prix **1 fr. 50**

POUR PARAITRE PROCHAINEMENT :

FEMMES A LA MER

PAR

LA JOLIE FILLE

LIBRAIRIE ROMANTIQUE

Ed. MONNIER ET Cie, Éditeurs, 7, Rue de l'Odéon

PARIS

L'AGE DU ROMANTISME

Si « l'Age du Romantisme » peut être considéré comme clos en tant que période militante, il ne cessera de longtemps encore de provoquer l'intérêt et de donner lieu à des travaux rétrospectifs.

C'est à dessein que nous employons ce mot « l'Age » du Romantisme. La science s'en sert pour désigner les espaces dans le temps, dans l'histoire des sociétés qui n'ont de limites précises ni par un avènement brusque, ni par un épuisement complet, mais dont les preuves d'une floraison distincte sont certaines. Celui-ci prend rang entre 1820 et 1840 sans que l'on puisse le rattacher aux dernières années du xviiie siècle et sans que les auteurs actuels les plus marquants en puissent être isolés, malgré leur dénégation.

Le Romantisme, pour employer la dénomination courante, n'a pas soulevé en France, en Europe, que des négations furibondes, des admirations passionnées, des rires amers. Il a été, dans le sens général, le drapeau des bataillons de toute l'armée qui combattit le bon combat contre la bastille académique et la bourgeoisie nouvellement enrichie. Sans être écussonné aux armes d'un parti, il était aux couleurs de la Révolution dans ce qu'elle avait hérité du libéralisme du xviiie siècle. Sans se grouper étroitement, tout ce qui marchait à l'affranchissement des formules surannées et gênantes dans les sciences, les arts, la littérature, marchait de près ou de loin sous ses plis.

L'œuvre que reprend aujourd'hui la librairie Monnier n'est donc point une œuvre de dilettantisme pur, mais de réhabilitation. Le programme est vaste. Il intéresse tous les esprits qui considèrent la France comme toujours en mesure de marcher en tête des peuples pacifiques et de proposer à l'esprit humain des formes originales d'idéal nouveau. Dans l'action commune que nous signalions plus haut, comme s'étant manifestée au sortir de l'Empire et à la chute de la Restauration, il faut noter bien des courants divers et bien des figures. Pour nombrer tout ce qui s'est peint, sculpté, professé, pensé, joué, orchestré, dessiné, lâché de mots spirituels et brûlé de poudre, il faut aller de Delacroix à Barye, de Balzac à Hugo, de Berlioz à Frédérick-Lemaître, de Lamennais aux Saint-Simoniens, de Geoffroy Saint-Hilaire à Raspail, de Théodore Rousseau à Froment Meurice, des philhellènes à l'abolition de la traite, de Michelet à Sainte-Beuve, de Célestin Nanteuil à Daumier, de *Robert le Diable* au perron de Tortoni. Toutes les énergies et toutes les grâces, toutes les études et toutes les fantaisies, toutes les raisons et toutes les jeunesses ont eu leur heure, leur place, leurs amis, leur lutte, durant cet « âge » où la vie n'avait pas les âpres tourments des jours qui se sont suivis.

La « Librairie Romantique », pour assurer l'unité dans la direction de cette vaste entreprise, la confie à M. Philippe Burty pour la rédaction de la partie artistique et la poursuite des documents qu'elle nécessite : reproduction de portraits, suites rares ou en états inconnus, titres de romances ou décors de théâtre caractéristiques, tableaux oubliés, etc. M. Burty s'attachera à représenter le talent des maîtres peintres ou des vignettistes, des sculpteurs ou des caricaturistes, dans la période où ce talent s'exerçait avec impétuosité et ne faisait point de concessions. Un peu de folie se mêle parfois à la loi romantique ; l'ombre s'oppose aux lumières avec une précipitation farouche. Mais cela n'est point fait — à distance et dans la période essentiellement pâle que traversent nos ateliers, — pour exciter la répulsion.

Le plan confié à M. Maurice Tourneux et aux collaborateurs éminents et bien informés qu'il lui sera loisible de s'adjoindre, est dans la même donnée. Les fouilles seront dirigées dans le sens d'une stricte préoccupation de remettre en lumière des fragments d'œuvres injustement oubliées ou des figures cruellement sacrifiées.

Ces deux séries paraîtront parallèlement, en livraisons petit in-4°, sur papier fort, avec couverture et pagination spéciales.

M. Burty et M. Tourneux sollicitent des familles, des élèves, des amis survivants, la communication des documents de toutes sortes, peintures, mémoires, correspondances, renseignements bibliographiques qui pourront les aider à appuyer leur critique indépendante.

Parallèlement à cette publication mensuelle, la « Librairie Romantique » réimprimera des volumes complets d'après les éditions originales, en les commentant par l'adjonction de tout ce qui peut évoquer la présence des personnages ou les lieux auxquels il fait allusion. La *Bohême galante*, la plus fine et la plus riante des œuvres de Gérard de Nerval, est en cours d'exécution.

L'Éditeur.

L'AGE DU ROMANTISME

Série d'études sur les Artistes, les Littérateurs et les diverses célébrités de cette période

Directeur de la partie artistique : **Ph. BURTY**. — Directeur de la partie littéraire : **Maurice TOURNEUX**

L'Age du Romantisme, format grand in-4, tiré sur très beau papier vélin, paraît par livraisons de 12 pages. Prix : 4 fr.

Chaque livraison contient une superbe gravure hors texte, fac-similé en noir ou couleurs, des portraits, eaux-fortes, lithographies noires et coloriées, et vignettes romantiques rarissimes ou inconnues provenant de collections particulières.

Il est tiré pour les amateurs 50 exemplaires sur japon impérial, signés, numérotés, au prix de 10 fr. la livraison. Le souscripteur devra s'engager pour l'ouvrage complet.

Sous presse : 4° livraison, **CAMILLE ROGIER**, par Ph. Burty. Portrait, fac-similé d'œuvres inédites, etc., et une superbe reproduction d'une miniature (*la Cydalise*).

Ed. MONNIER et Cie, éditeurs, 7, rue de l'Odéon, PARIS.

FLEURS DU PERSIL

PAR

PAUL DEVAUX-MOUSK

Un splendide volume in-8 cavalier, avec encadrement en couleur à chaque page, dix portraits hors texte à la sanguine, et une couverture tirée en taille-douce et en couleur sur satin rose. Prix. **25** fr.

Il a été tiré 20 exemplaires sur Japon impérial avec double suite des gravures hors texte au prix de **40** fr.

COLLECTION ILLUSTRÉE A 3 FR. 50
Couverture en chromo d'après l'aquarelle de GRASSET

A Mort, par RACHILDE. — 4º édition. 1 volume.
La Marquise de Sade, par RACHILDE. — 12º édition. 1 volume.
La Jupe, par LÉO TRÉZENIK. — 3º édition. 1 volume.
Série B. — **Nº 89,** par GEORGES PRICE. — 1 volume.
Cousine Annette, par JEAN BERLEUX. — 1 volume.
Nuit de Noces, par FÉLIX STEYNE. — 1 volume.
Cocquebins, par LÉO TRÉZENIK. — 1 volume.
Madame Adonis, par RACHILDE.
Chérubin, par FÉLIX STEYNE.

COLLECTION ILLUSTRÉE A 2 FR. 50
Couvertures illustrées et en couleur

Les Belles-Mères, présentées par A. CAREL. — 1 volume.
Le Tiroir de Mimi-Corail, par RACHILDE. — 1 volume.

PLAQUETTES IN-8 CAVALIER
Couvertures illustrées et en couleur

Économie de l'Amour, par AMSTRONG. Illustrations de F. FAU. Prix . . **3 fr. 50**
Une Gauche célèbre, par GYP. Illustrations de A. GORGUET. Prix. . . . **1 fr. 50**

VIENT DE PARAITRE :

FEMMES A LA MER

PAR

LA JOLIE FILLE
AUTEUR DE *Pommes d'Ève, Histoires débraillées, etc.*

Nombreuses illustrations dans le texte et couverture en couleur, par L. GALICE. Prix. **3 fr. 50**

SOUS PRESSE
Du même auteur : Deux volumes in-8 cavalier illustrés.

CATINS
LA TOURNÉE DE ZARAH

LIBRAIRIE ROMANTIQUE
Ed. MONNIER ET Cⁱᵉ, Éditeurs, 7, Rue de l'Odéon
PARIS

L'AGE DU ROMANTISME

Si « l'Age du Romantisme » peut être considéré comme clos en tant que période militante, il ne cessera de longtemps encore de provoquer l'intérêt et de donner lieu à des travaux rétrospectifs.

C'est à dessein que nous employons ce mot « l'Age » du Romantisme. La science s'en sert pour désigner les espaces dans le temps, dans l'histoire des sociétés qui n'ont de limites précises ni par un avènement brusque, ni par un épuisement complet, mais dont les preuves d'une floraison distincte sont certaines. Celui-ci prend rang entre 1820 et 1840 sans que l'on puisse le rattacher aux dernières années du xviiiᵉ siècle et sans que les auteurs actuels les plus marquants en puissent être isolés, malgré leur dénégation.

Le Romantisme, pour employer la dénomination courante, n'a pas soulevé en France, en Europe, que des négations furibondes, des admirations passionnées, des rires amers. Il a été, dans le sens général, le drapeau des bataillons de toute l'armée qui combattit le bon combat contre la bastille académique et la bourgeoisie nouvellement enrichie. Sans être écussonné aux armes d'un parti, il était aux couleurs de la Révolution dans ce qu'elle avait hérité du libéralisme du xviiiᵉ siècle. Sans se grouper étroitement, tout ce qui marchait à l'affranchissement des formules surannées et gênantes dans les sciences, les arts, la littérature, marchait de près ou de loin sous ses plis.

L'œuvre que reprend aujourd'hui la librairie Monnier n'est donc point une œuvre de dilettantisme pur, mais de réhabilitation. Le programme est vaste. Il intéresse tous les esprits qui considèrent la France comme toujours en mesure de marcher en tête des peuples pacifiques et de proposer à l'esprit humain des formes originales d'idéal nouveau. Dans l'action commune que nous signalons plus haut, comme s'étant manifestée au sortir de l'Empire et à la chute de la Restauration, il faut noter bien des courants divers et bien des figures. Pour nombrer tout ce qui s'est peint, sculpté, professé, pensé, joué, orchestré, dessiné, lâché de mots spirituels et brûlé de poudre, il faut aller de Delacroix à Barye, de Balzac à Hugo, de Berlioz à Frédérick-Lemaitre, de Lamennais aux Saint-Simoniens, de Geoffroy Saint-Hilaire à Raspail, de Théodore Rousseau à Froment Meurice, des philhellènes à l'abolition de la traite, de Michelet à Sainte-Beuve, de Célestin Nanteuil à Daumier, de *Robert le Diable* au perron de Tortoni. Toutes les énergies et toutes les grâces, toutes les études et toutes les fantaisies, toutes les raisons et toutes les jeunesses ont eu leur heure, leur place, leurs amis, leur lutte, durant cet « âge » où la vie n'avait pas les âpres tourments des jours qui se sont suivis.

La « Librairie Romantique », pour assurer l'unité dans la direction de cette vaste entreprise, la confie à M. Philippe Burty pour la rédaction de la partie artistique et la poursuite des documents qu'elle nécessite : reproduction de portraits, suites rares ou en états inconnus, titres de romances ou décors de théâtre caractéristiques, tableaux oubliés, etc. M. Burty s'attachera à représenter le talent des maîtres peintres ou des vignettistes, des sculpteurs ou des caricaturistes, dans la période où ce talent s'exorçait avec impétuosité et ne faisait point de concessions. Un peu de folie se mêle parfois à la foi romantique ; l'ombre s'oppose aux lumières avec une précipitation farouche. Mais cela n'est point fait — à distance et dans la période essentiellement pâle que traversent nos ateliers, — pour exciter la répulsion.

Le plan confié à M. Maurice Tourneux et aux collaborateurs éminents et bien informés qu'il lui sera loisible de s'adjoindre, est dans la même donnée. Les fouilles seront dirigées dans le sens d'une stricte préoccupation de remettre en lumière des fragments d'œuvres injustement oubliées ou des figures cruellement sacrifiées.

Ces deux séries paraîtront parallèlement, en livraisons petit in-4°, sur papier fort, avec couverture et pagination spéciales.

M. Burty et M. Tourneux sollicitent des familles, des élèves, des amis survivants, la communication des documents de toutes sortes, peintures, mémoires, correspondances, renseignements bibliographiques qui pourront les aider à appuyer leur critique indépendante.

Parallèlement à cette publication mensuelle, la « Librairie Romantique » réimprimera des volumes complets d'après les éditions originales, en les commentant par l'adjonction de tout ce qui peut évoquer la présence des personnages ou des lieux auxquels il est fait allusion. La *Bohême galante*, la plus fine et la plus riante des œuvres de Gérard de Nerval, est en cours d'exécution.

L'ÉDITEUR.

L'AGE DU ROMANTISME

Série d'études sur les Artistes, les Littérateurs et les diverses célébrités de cette période

DIRECTEUR DE LA PARTIE ARTISTIQUE : Ph. BURTY. — DIRECTEUR DE LA PARTIE LITTÉRAIRE : Maurice TOURNEUX

L'Age du Romantisme, format grand in-4, tiré sur très beau papier vélin, paraît par livraisons de 12 pages. Prix : 4 fr.

Chaque livraison contient une superbe gravure hors texte, fac-similé en noir ou couleurs, des portraits, eaux-fortes, lithographies noires et coloriées, et vignettes romantiques rarissimes ou inconnues provenant de collections particulières.

Il est tiré pour les amateurs 50 exemplaires sur japon impérial, signés, numérotés, au prix de 10 fr. la livraison. Le souscripteur devra s'engager pour l'ouvrage complet.

Sous presse : 6ᵉ LIVRAISON, **BERLIOZ** et la Musique romantique, par GEDALGE. Portrait en couleur, autographe et reproduction de pièces rarissimes. — 7ᵉ et 8ᵉ LIVRAISONS, **JEAN GIGOUX**, peintre et vignettiste, par Ph. BURTY. Portrait, autographe, très nombreuses et curieuses reproductions en fac-similé.

Ed. MONNIER et Cie, éditeurs, 7, rue de l'Odéon, PARIS.

FLEURS DU PERSIL

PAR

PAUL DEVAUX-MOUSK

Un splendide volume in-8 cavalier, avec encadrement en couleur à chaque page, dix portraits hors texte à la sanguine, et une couverture tirée en taille-douce et en couleur sur satin rose. Prix. **25** fr.

Il a été tiré 20 exemplaires sur Japon impérial avec double suite des gravures hors texte au prix de **40** fr.

A L'INDEX

PAR

ÉDOUARD D'AUBRAM

1 vol. in-8 carré avec 20 grandes illustrations de Lunel et une couverture en couleur. . . . **5** fr.

Il reste 4 exemplaires sur Japon au prix de. **20** fr.

COLLECTION ILLUSTRÉE A 3 FR. 50
Couverture en chromo d'après l'aquarelle de GRASSET

A Mort, par Rachilde. — 4ᵉ édition. 1 volume.
La Marquise de Sade, par Rachilde. — 12ᵉ édition. 1 volume.
La Jupe, par Léo Trézenik. — 3ᵉ édition. 1 volume.
Série B. — N° 89, par Georges Price. — 1 volume.
Cousine Annette, par Jean Berleux. — 1 volume.
Nuit de Noces, par Félix Steyne. — 1 volume.
Cocquebins, par Léo Trézenik. — 1 volume.

COLLECTION ILLUSTRÉE A 2 FR. 50
Couvertures illustrées et en couleur

Les Belles-Mères, présentées par A. Carel. — 1 volume.
Le Tiroir de Mimi-Corail, par Rachilde. — 1 volume.

PLAQUETTES IN-8 CAVALIER
Couvertures illustrées et en couleur

Économie de l'Amour, par Amstrong. Illustrations de F. Fau. Prix. **3 fr. 50**
Une Gauche célèbre, par Gyp. Illustrations de A. Gorguet. Prix. . . . **1 fr. 50**

VIENT DE PARAITRE :

FEMMES A LA MER

PAR

LA JOLIE FILLE
Auteur de *Pommes d'Ève, Histoires débraillées*, etc.

Nombreuses illustrations dans le texte et couverture en couleur, par L. Galice. Prix. **3 fr. 50**

LIBRAIRIE ROMANTIQUE
Ed. Monnier et Cie, Éditeurs, 7, Rue de l'Odéon
PARIS

L'AGE DU ROMANTISME

Si « l'Age du Romantisme » peut être considéré comme clos en tant que période militante, il ne cessera de longtemps encore de provoquer l'intérêt et de donner lieu à des travaux rétrospectifs.

C'est à dessein que nous employons ce mot « l'Age » du Romantisme. La science s'en sert pour désigner les espaces dans le temps, dans l'histoire des sociétés qui n'ont de limites précises ni par un avènement brusque, ni par un épuisement complet, mais dont les preuves d'une floraison distincte sont certaines. Celui-ci prend rang entre 1820 et 1840 sans que l'on puisse le rattacher aux dernières années du xviiie siècle et sans que les auteurs actuels les plus marquants en puissent être isolés, malgré leur dénégation.

Le Romantisme, pour employer la dénomination courante, n'a pas soulevé en France, en Europe, que des négations furibondes, des admirations passionnées, des rires amers. Il a été, dans le sens général, le drapeau des bataillons de toute l'armée qui combattit le bon combat contre la bastille académique et la bourgeoisie nouvellement enrichie. Sans être écussonné aux armes d'un parti, il était aux couleurs de la Révolution dont ce qu'elle avait hérité du libéralisme du xviiie siècle. Sans se grouper étroitement, tout ce qui marchait à l'affranchissement des formules surannées et gênantes dans les sciences, les arts, la littérature, marchait de près ou de loin sous ses plis.

L'œuvre que reprend aujourd'hui la librairie Monnier n'est donc point une œuvre de dilettantisme pur, mais de réhabilitation. Le programme est vaste. Il intéresse tous les esprits qui considèrent la France comme toujours en mesure de marcher en tête des peuples pacifiques et de proposer à l'esprit humain des formes originales d'idéal nouveau. Dans l'action commune que nous signalons plus haut, comme s'étant manifestée au sortir de l'Empire et à la chute de la Restauration, il faut noter bien des courants divers et bien des figures. Pour nombrer tout ce qui s'est peint, sculpté, professé, pensé, joué, orchestré, dessiné, lâché de mots spirituels et brûlé de poudre, il faut aller de Delacroix à Barye, de Balzac à Hugo, de Berlioz à Frédérick-Lemaître, de Lamennais aux Saint-Simoniens, de Geoffroy Saint-Hilaire à Raspail, de Théodore Rousseau à Froment Meurice, des philhellènes à l'abolition de la traite, de Michelet à Sainte-Beuve, de Célestin Nanteuil à Daumier, de *Robert le Diable* au perron de Tortoni. Toutes les énergies et toutes les grâces, toutes les études et toutes les fantaisies, toutes les raisons et toutes les jeunesses ont eu leur heure, leur place, leurs amis, leur lutte, durant cet « âge » où la vie n'avait pas les âpres tourments des jours qui se sont suivis.

La « Librairie Romantique », pour assurer l'unité dans la direction de cette vaste entreprise, la confie à M. Philippe Burty pour la rédaction de la partie artistique et la poursuite des documents qu'elle nécessite : reproduction de portraits, suites rares ou en états inconnus, titres de romances ou décors de théâtre caractéristiques, tableaux oubliés, etc. M. Burty s'attachera à représenter le talent des maîtres peintres ou des vignettistes, des sculpteurs ou des caricaturistes, dans la période où ce talent s'exerçait avec impétuosité et ne faisait point de concessions. Un peu de folie se mêle parfois à la foi romantique ; l'ombre s'oppose aux lumières avec une précipitation farouche. Mais cela n'est point fait — à distance et dans la période essentiellement pâle que traversent nos ateliers, — pour exciter la répulsion.

Le plan confié à M. Maurice Tourneux et aux collaborateurs éminents et bien informés qu'il lui sera loisible de s'adjoindre, est dans la même donnée. Les fouilles seront dirigées dans le sens d'une stricte préoccupation de remettre en lumière des fragments d'œuvres injustement oubliées ou des figures cruellement sacrifiées.

Ces deux séries paraîtront parallèlement, en livraisons petit in-4°, sur papier fort, avec couverture et pagination spéciales.

M. Burty et M. Tourneux sollicitent des familles, des élèves, des amis survivants, la communication des documents de toutes sortes, peintures, mémoires, correspondances, renseignements bibliographiques qui pourront les aider à appuyer leur critique indépendante.

Parallèlement à cette publication mensuelle, la « Librairie Romantique » réimprimera des volumes complets d'après les éditions originales, en les commentant par l'adjonction de tout ce qui peut évoquer la présence des personnages ou des lieux auxquels il fait allusion. La *Bohême galante*, la plus fine et la plus riante des œuvres de Gérard de Nerval, est en cours d'exécution.

L'Éditeur.

L'AGE DU ROMANTISME

Série d'études sur les Artistes, les Littérateurs et les diverses célébrités de cette période

Directeur de la partie artistique : **Ph. Burty**. — Directeur de la partie littéraire : **Maurice Tourneux**

L'Age du Romantisme, format grand in-4, tiré sur très beau papier vélin, paraît par livraisons de 12 pages. Prix : 4 fr.

Chaque livraison contient une superbe gravure hors texte, fac-similé en noir ou couleurs, des portraits, eaux-fortes, lithographies noires et coloriées, et vignettes romantiques rarissimes ou inconnues provenant de collections particulières.

Il est tiré pour les amateurs 50 exemplaires sur japon impérial, signés, numérotés, au prix de 10 fr. la livraison. Le souscripteur devra s'engager pour l'ouvrage complet.

Sous presse : 5e livraison, **PROSPER MÉRIMÉE**, par Maurice Tourneux. Portrait, fac-similé de dessins et d'œuvres inédites, autographe, etc. — 6e livraison, **BERLIOZ** et la Musique romantique, par Gedalge. Portrait en couleur, autographe et reproduction de pièces rarissimes. — 7e et 8e livraisons, **JEAN GIGOUX**, peintre et vignettiste, par Ph. Burty. Portrait, autographe, très nombreuses et curieuses reproductions en fac-similé.

www.ingramcontent.com/pod-product-compliance
Lightning Source LLC
Chambersburg PA
CBHW071418220526
45469CB00004B/1325